빛깔있는 책들 ●●●

271

조각 감상법

글·사진 | 조은정

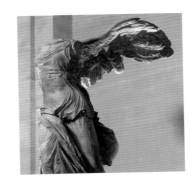

대원사

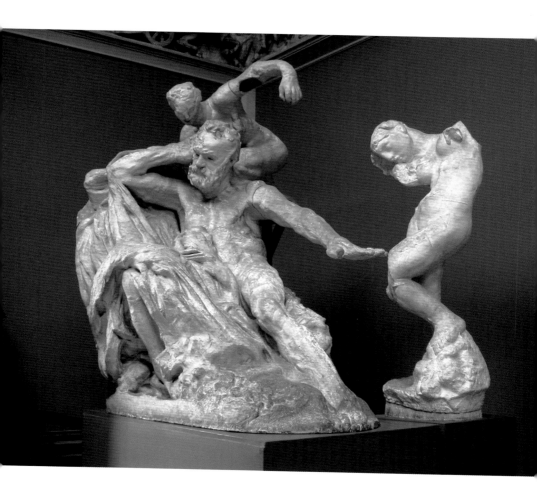

조각 감상법

저자 소개

글·사진 | 조은정

1962년 서울에서 태어나 이화여자대학교 서
양화과를 졸업하였다. 이화여자대학교 대학
원 미술사학과에서 석사와 박사 학위를 받았
고, 이화여대, 한국예술종합학교, 성신여대,
국민대, 중앙대, 경원대 등에서 강의하였으며
한남대학교 대학원 겸임교수를 거쳐 서울벤
처정보대학원대학교 문화산업경영학과 교수
로 재직중이다. 제2회 조각평론상을 수상하였
고, 한국미술평론가협회 주간을 역임하였다.
주요 저서로 『한국 조각의 미』, 『권진규』,
『김복진의 예술세계』(공저), 『비평으로 본 한
국미술』(공저) 등이 있고, 「대한민국 제1공화
국의 권력과 미술의 관계에 대한 연구」, 「이
승만 동상 연구」, 「동상조각의 근대이미지」,
「19, 20세기 궁정조각에 대한 연구」, 「20세기
황제릉에 대한 연구」, 「한국전쟁기 남한 미
술인의 전쟁체험에 대한 연구」, 「한국전쟁기
북한 미술인의 전쟁수행 역할에 대한 연구」,
「조선후기 16나한상에 대한 연구」 등의 논문
이 있다.

빛깔있는 책들 401-17

조각 감상법

차 례

조각의 힘

철의 장막으로 인식되던 구소련이 철통 같은 벽을 허물고 공산주의를 포기한 채 세계를 향해 문을 열었다는 사실을 전 세계가 확인한 것은 1991년 8월 29일 레닌 동상이 땅에 내려와 그 뺨을 바닥에 대었을 때였다. 인류는 모든 시사지時事誌의 표지를 장식한 이 사진을 통해 지구가 이데올로기라는 무형의 개념에 의해 동서 진영으로 나뉘어 있음을 재삼 확인하였다.

노동자들의 손에 의해 거대한 기중기로 들어올려진 레닌 동상은 고의로 파괴되었다. 공산주의 선언문을 작성하여 인민을 선동, 새로운 체제를 낳았지만 결국은 경제적인 파탄에 이르게 한 레닌에 대한 구소련인들의 분노의 표현이었다. 한 가지 놀라운 것은 아직도 러시아의 모스크바 붉은광장에 자리 잡은 레닌의 묘에는 그의 시신이 보존되고 있다는 사실이다. 실지로 그의 육체가 남아 있음에도 레닌의 육신이 아니라 레닌의 모습을 딴 형태에 불과한 동상에 사람들이 분노를 표현한 것은 그리 새삼스런 것은 아니다. 가까이는 한국에서도 4·19 당시 탑골공원에 세워져 있던 이승만 동상은 분노한 시민들에 의해 내려져 종로에서부터 서대문까지 질질 끌려다녔다. 또 멀리는 프랑스 파리의 방돔광장에 있던 나폴레옹의 승리를 기념한 원주圓柱도 1871년 5월에는 성난 민중들에 의해 무너졌다.

권력을 손에 쥔 자는 자신을 기념하는 동상을 세우고, 한때는 그에게 열광했었음에도 불구하고 분노한 민중들은 동상을 마치 그 독재자인양 여기며 그의 육체를 훼손하듯 동상을 높은 곳에서 끌어내리고 부수는 의식을 행한다. 육체가 보존되어 있을 때조차 시신의 훼손보다는 동상을 끌어내리고 부수는 데 더 전력한다.

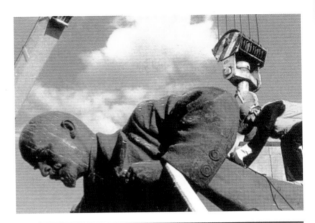

철거되는 레닌 동상(위)
이승만 동상(아래) 윤효중,
1956년. 서울 남산.

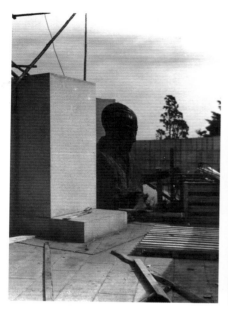
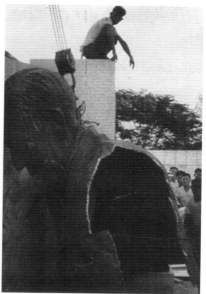

철거되는 남산 이승만 동상 서울 남산. (1960. 8. 27)

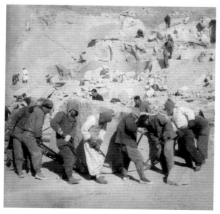

남산의 이승만 동상 제작을 위한 석재 채취 작업 (1956. 2. 20)

광물질이 주원료인 이들 조상彫像은 인간이 만들어 낸 가장 형이상학적 자리에 존재했던 예술품이다. 인간의 손에 의해 창작된 예술품이 역사 속에서 정신적 상징으로 존재했던 일이 희귀한 것은 아니지만, 그 자리가 여느 형태의 예술품이 아닌 조각의 전유물이었다는 사실은 인간과 조각의 관계에 대한 탐구의 여정에 나서게 한다.

어린 시절의 동화 가운데 아름다운 이야기로 기억되는 오스카 와일드의 『행복한 왕자』는 독재자의 동상과는 사뭇 다른 길을 걷는다. 궁궐 속에서 이 세상의 고통이란 것을 모른 채 행복만을 누리다 죽은 왕자가 동상銅像이 되어 높은 곳에 서게 되는데 거기서 내려다본 세상은 자신이 알던 곳이 아니었다. 그는 강남 가는 길에 잠시 머문 제비에게 자신의 옷에 부착된 빛나는 장식, 심지어 보석으로 만든 눈마저 가난하고 슬픈 세상 사람들에게 가져다주기를 부탁한다. 결국 제비는 강남으로 가지 못한 채 왕자 동상의 발밑에서 얼어 죽고, 화려한 모습의 동상은 모든 보석이나 장식이 떼어져 볼품없이 여겨져 결국 녹여진다. 행복한 왕자는 살아서는 결코 알지 못했던 소외된 이들에게 죽은 다음 동상이 되어 도움이 되었다.

동화 속 이야기가 아니더라도 동상이 되어 우리를 내려다보는 사람들의 이야기는 우리에게 익숙하다. 지금도 세종대왕은 기다란 수염에 한글을 창제하신 위업을 강조하듯 책을 펴들고 한 손은 가르침을 펴는 자세로 덕수궁의 한 자리를 차지하고 계시고, 나라를 구하신 성웅 이순신 장군은 서울 세종로 높은 곳에서 오가는 차들을 굽어보며 서 계신다.

어린 시절 높은 곳, 훌륭한 사람의 상징인 동상들이 가졌던 의미가 성인이 되어서는 장소의 지표로 사용된다는 점도 특이하게 여겨질 것이다. 하지만 세종대왕 동상이나 충무공 동상이 지녔던 장소성은 도시의 재계획에 의해 표류하고 있다. 덕수궁을 복원하면서 뜬금없이 앉아 있는 세종대왕 동상은 어디론가 옮겨져야만 하며, 세종로 네거리의 충무공 동상은 오랫동안의 철거 논의 속에서 여전히 자유롭지 않다.

이들 동상이 되신 성현의 업적은 의심할 바 없으며 역사 속에서 영원토록 기억되어 마땅한 분들이다. 하지만 동상이 서게 된 배경에는 위정자의 빗나간 공명심이나 정치적 목적이 있었기에 오늘날 한국의 동상들은 제자리를 잡지 못하고 서성이고

있다. 그럼에도 나라를 위해 애쓴 분들은 육체가 사라진 수백 년 뒤에도 형상으로 남아 세상 사람들에게 칭송되는 특권을 누리고 있음을 보여준다. 생활 속에서 사람들은 조각을 영원성과 연계된 동상을 통해 가장 먼저, 또 자주 만난다.

결국 동상이란 인간이 인간에게 부여하는 가장 큰 영예이자 상징임을 알 수 있다. 레닌이라는 인격이 인간성을 넘어 사회주의국가에서 평가되었던 정신적 위치, 비록 추상적 인물이지만 횃불을 든 자유의 여신상이 미국이라는 영토에 머물지 않고 자본주의를 토대로 한 모든 국가에서 자유라는 상징물이 된 예를 통해 조각이 주는 사회적 힘을 생각하게 된다. 여성형인 자유의 여신상은 평화와 자유민주주의의 상징이 되기 쉬운 반면, 강인하고도 예리한 눈매와 특유의 수염을 지닌 레닌은 강력한 카리스마를 지닌 존재로 부각되어 모성과는 거리가 먼 남성적인 호전성으로 인지되는 면이 있다. 결국 서구西歐—자본주의라는 세계의 상징은 쌍꺼풀진 눈으로 지혜로운 아테나의 얼굴을 하고 뉴욕을 내려다보는 자유의 여신상, 동구東歐—사회주의의 그것은 남성적인 수염에 예리한 눈빛을 지닌 레닌의 거대한 동상이었다. 이 세상에 존재하지 않지만 물질로 현현함으로써 정신성을 표상하는 일, 동시에 인체의 가장 큰 특성의 하나인 숭고함을[1] 보여주는 동상조각은 사회의 이념을 대표하며 그 조직의 존속과 함께 한다. 인간사회의 가치와 권력의 양상을 극명히 드러내는 존재가 바로 이들 동상조각인 것이다.

절대 지배자의 논리를 떠나 동상이라는 기능성의 조각과 순수 감상용 조각이 존재함을 아는 시대이지만 여전히 조각은 우리에게 '힘의 반영'으로 이해되는 측면이 있다. 고대 그리스 운동 경기의 승리자나 중요 인물은 델포이나 올림피아의 주요 경내에 조상으로 세워졌다. 이 전통이 로마로 이어져 정치적 지도자나 군사적 공로가 있는 사람이 공공장소에 조상으로 세워지는 영광을 누리게 되었다. 이러한 로마시대의 관습은[2] 바다를 건너 이천 년의 공간을 가로질러 현재 우리 주위에서 재생산되고 있다. 말을 탄 장군, 오른손을 높이 쳐든 관리 등의 유형화된 속성은 공통점을 보여주고 있다. 결국 인간이 동상 조각을 통해 실현하고자 하는 이상은 원작의 유일성이 아닌, 사회적 힘의 반영이며 유형화된 하나의 표상이었다.

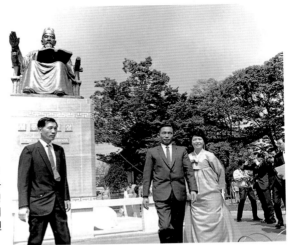

세종대왕 동상 제막식 (1968. 5. 4)
우리 주변의 동상들은 거개가
애국선열을 기념하고 그들의 정
신을 기려 국가 교육에 이바지
하고자 했던 목적에서 제작된
것들이다.

강인함과 애국적 행위로 국민을 고무시키는 세종로의 충무공 동상이 위치한 바로 그 자리에 다른 조각이 자리했더라면 우리는 어떤 경험을 하게 되었을까?[3] 예를 들면 4·19 기념탑이 갖는 의미와 같은 유형의 조각이 설치되었더라면 말이다. 이러한 질문에 대다수의 사람은 "우리 현대사가 달라졌을 수도 있었겠지" 라고 말할 것이다. 잘 알다시피 우리 주변에 널린 동상들은 거개가 애국선열을 기념하고 그들의 정신을 기려 국가 교육에 이바지하고자 했던 목적에서 제작된 것들이다. 명실공히 역사 속의 인물을 구체화시켜 애국사상을 고취하는 도구로 이용하고자 하는 정권적 차원에서 설치된 조각들이다. 만약 세종로에 4·19 혁명이나 동학혁명 등을 기념하는, 그래서 소중한 자유에 대한 인식과 독재에 분연히 일어선 그 역사를 자랑스러워하는 기념 조각이 차지했더라면 한국의 현대사는 다르게 전개되었을 지도 모른다. 그래서 공통된 관심사를 형상화시키는 조각은 매우 권력적이다.

인간의 창작열이 역사에 기초한 인간성에서 분출하는 것이라고 한다면, 이러한 동상에서의 현상을 비판적인 것으로만 볼 수는 없을 것이다. 조각의 힘은 그가 점유한 공간에서 파생되어 역사적으로 존재하는 실재성에서 기인한 것이기 때문이

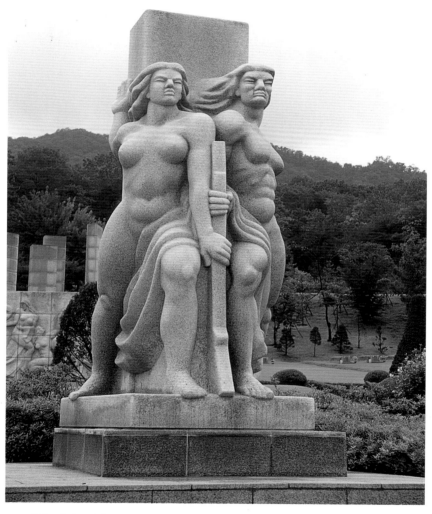

4·19민주묘지 수호자상 김경승, 1963년. 김경승은 시멘트로 만든 뒤 흰색으로 칠하였지만 1993년 4·19민주묘지 성역화 작업을 하면서 대리석제로 복사하였다.

다. 실재감은 바로 조각 스스로의 힘을 형성하는 모체가 되며 이를 바탕으로 인류 역사상 아직까지는 제작기법이나 그 결과가 이른바 인간 사회의 시작인 원시 시대부터 디지털 시대인 지금까지도 여전히 동일한 양태의 예술로서 존재하는 것이다.

이 글에서는 조각이란 어떤 것인가라는 물음 아래 조각에 대한 이해를 시도하되 한국 조각의 이해를 염두에 두고자 한다. 물론 근대조각 이후 서구 조각의 강한 영향 아래 조각의 사조나 용어 등이 형성되었음은 사실이다. 하지만 오늘날 우리가 주로 보는 조각은 이미 세계의 일원이 된 우리의 조각이며 주변에서 보여지는 것들임을 명심해야 한다. 사진 속의 비너스상보다 아파트 입구에 볼품없이 덩그러니 자리한 모자상母子像이 우리 생활에 더 많은 영향을 미칠 수도 있다. 조각은 주변의 공기를 호흡하고 그 공간을 음미하며 손으로 만져서 얻어지는 예술이기 때문이며 생활에 침투하는 미술이기 때문이다.

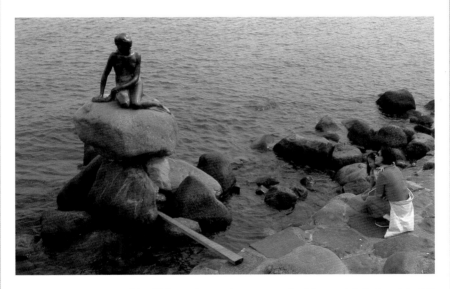

인어공주 에드바르 에릭센Edvard Eriksen, 청동, 높이 80cm. 1913년. 덴마크 코펜하겐. 이 조각은 발레를 감상하던 칼스버그 맥주회사의 경영주가 착안하여 안데르센의 동화책 속 인어공주를 모델로 해서 만들어진 것이다. 기업의 사회 환원이라는 측면에도 일조하는 이 작은 조각은 덴마크를 상징하는 기념물이 되었다.

조각의 범주

마르셀 뒤샹Marcel Duchamp, 1887~1968과 콘스탄틴 브랑쿠시Constantin Brancusi, 1876~
1957는 어느 날 새로운 발명품 중 하나인 최신형 프로펠러를 구경하러 갔다. 아이들
이 가지고 노는 바람개비 같은 형태는 번쩍거렸으며, 균형 잡히고 부드럽게 물결치
는 고체의 아름다움을 보여주고 있었다. 그것은 예술작품이 아니었지만 아름다웠
다. 두 작가는 이루 표현할 수 없는 미적 충격을 받았다. 뒤샹이 "이제 예술가는 자
신의 손으로 아름다운 것을 만들 필요가 없게 되었군" 하고 말하자 브랑쿠시는
"아닐세, 예술가는 기계가 만든 것보다 아름다운 것을 만들 수 있지"라고 답하였
다. 각기 아틀리에로 돌아온 두 작가는 새로운 세계를 전개하였는데 뒤샹은 아름
다운 물건을 '선택'하여 자신의 작품으로 만들었고, 브랑쿠시는 청동으로 만든 형
태를 열심히 광을 내고 닦아 마치 기계나 도구처럼 만들었을 뿐만 아니라 추상조각
의 시원이 되는 〈공간의 새〉같은 구조적인 작품을 생산해냈다.

위의 이야기가 진실이든 아니든, 우리는 두 작가가 기계에 의해 정확히 계산된
형태에 마무리도 잘 된 '물건'들과 맞닥뜨린 시대에 들어선 것을 알 수 있다. 장인
적 노동이 필요했던 '작품'들과 완벽한 공정으로 생산된 '물건'을 구분하는 기준
은 보는 이가 느끼는 '아름다움'이 아니었다. 그곳에서 중요한 것은 생산자, 즉 예
술가의 문제였던 것이다. 뒤샹은 이미 만들어진 물건들을 예술가가 골라서 자신의
작품에 응용함으로써 '생산에서 선택으로' 예술가의 작업방식을 전환시켜 주었다.
브랑쿠시는 작업방식은 고수하되 기능이나 재현에 머물지 않고 작가의 의식을 반
영한 작품을 보여주어 추상조각의 세계를 확장시켰다. 전혀 다른 길로 간 듯이 보

공간의 새 브랑쿠시, 청동, 높이 137cm. 1919년. 미국 뉴욕현
대미술관 소장.

이는 이 둘 사이에 존재하는 공통점은 예술가의 위치를 버리지 않았다는 점이다. 결국 조각이란 인간의 일인 예술의 영역 안에서 논의되어야 함을 시사하는 것이다.

　예술을 이해하는 데에는 그것을 좋아하고 즐기려는 마음이 우선이겠지만, 대상에 대한 이해를 바탕으로 접근한다면 미적 쾌감을 배가시킬 수 있을 것이다. 또한 무엇보다 예술이 추구하는 진실에 다가가는 행로를 빠르게 할 수 있을 것이다. 따라서 조각이란 무엇인가라는 본질적인 물음에 앞서 조각이란 어떤 것인가라는 질문을 시작하여야 하며 조각이라는 말에 대한 언어적 접근, 양상, 제작방식과 미적 요소 등이 자료로써 통시적으로 제공되어야 조각의 이해를 위한 단서에 접근할 수 있을 것이다.

조각과 조소

　우리말로 '조각'이라고 번역하는 일상적인 영어 단어에는 'sculpture'와 'plastic art'가 있다. 프랑스어로는 'art plastique', 독일어로는 'Bildhauerkunst'가 우리말의 조각에 해당한다. 'sculpture'의 어원은 도구를 이용하여 단단한 것을 가공한다는 말인 라틴어의 '스쿨페레sculpere'이다. 단단한 것을 깎고 다듬어 어떤 형태를 만든다는 뜻이므로 결과적으로는 생성된 견고한 형태를 이르는 말로 이해할 수 있다. 또한 'sculpture'는 생물학적 용어로 '돌에 형성된 무늬'를 이른다. 반면 조형예술 또는 조각이라고 번역하는 '플라스틱 아트plastic art'는 무른 점토를 짓이겨서 상을 만든다는 뜻이다. 'plastic'에는 생물학적 용어로 '조직을 형성하는' 또 '유연한', '인공에 의한 것'이라는 뜻도 담겨 있다. 결국 조각이라는 말에는 재료가 단단하거나 무른 것을 이용하여 '가공加工'이라는 행위를 담은 물상의 재현이라는 의미가 함축되어 있다.

　조각이라는 용어는 일반적으로 입체미술 전체를 일컫는 경향이 있다. 곧 단단한 것을 깎아 만든 것이거나 무른 진흙 같은 것을 이용하여 형태를 만든 것〔成形〕모

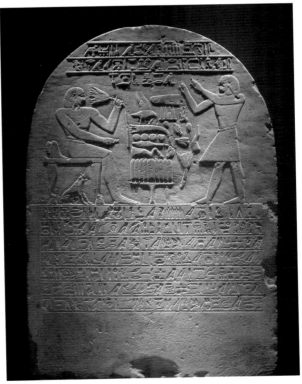

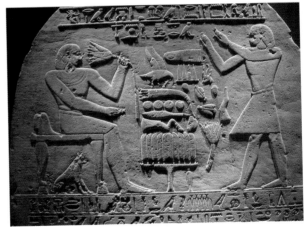

이집트 석판 부조 덴마크 칼스버그 그립토텍 소장. 단단한 물체인 돌을 깎거나 파서 만든 경우 '각'이라 한다.

그리스 종 인물상 테라코타, 높이 39.5cm, 기원전 700년경. 프랑스 루브르박물관 소장. 흙으로 만들어 불에 구운 테라코타는 소조의 한 방식이다.

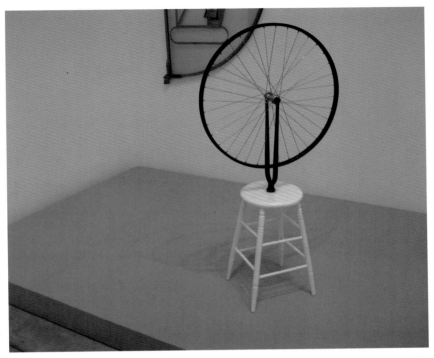

자전거 바퀴 마르셀 뒤샹, 1913년 제작한 것을 잃어버려서 1951년에 재제작. 미국 뉴욕현대미술관 소장.
이 조각은 움직이는 조각인 키네틱 아트의 최초 형태로 알려져 있다.

속 내보낸다.……" 12)

당시 기술력으로 추정컨대 이 프로젝트는 분명 실현되기 어려워 보인다. 하지만
모든 재료와 모든 기술을 동원하여 우리 시대에 맞는 기념탑을 조영해야 한다는 미
술가의 의식이 반영되어 있다. 움직이는 미술, 역동적인 공간, 심지어 빛의 이용까
지 생각한 이 계획은 공학을 점령함으로써 새로운 미술을 꿈꾼 원대한 20세기 조각
가의 야망을 넘어 현대인들의 마음을 움직일 만하다.

움직이는 자전거 바퀴, 찌그러진 고물의 조합 등으로 조각은 소리와 동작을 얻게
되면서 공간에서 이루어지는 모든 미술 행위의 영역으로 확장되었다. 게다가 캔버

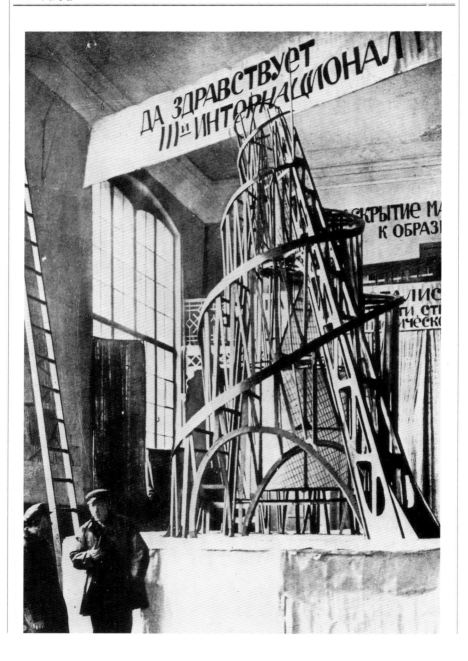

스의 틀에서 벗어난 회화의 등장 이후 액자라는 고정된 틀을 벗어난 모든 유형의 회화는 탈평면의 길을 걷게 되었다. 곧 표구하여 두툼한 나무틀 안에, 또는 족자나 병풍의 형태로 보존되던 수묵화나 채색화도 3차원에 자신의 공간을 갖기에 이르렀던 것이다. 때로는 벽에서 튀어나온 형상으로, 때로는 바닥에 깔린 형상으로, 그리고 사면에 붙여진 기둥 형상 등을 지향하는 이러한 경향은 미디어의 발달로 비디오 아트를 비롯한 온갖 매체의 혼용과 여러 재료의 결합에 의해 조각과 회화의 경계를 지워 나갔다.

　이러한 와중에 생산된 용어가 '입체' 이다. 화선지에 수묵으로 그리는 한국화나 캔버스에 유화물감 등을 이용하여 생산된 미술을 '평면' 이라 일컫는 것에 비하여

제3인터내셔널기념탑(왼쪽) 타틀린, 1920년. 사진 스웨덴 스톡홀름미술관 소장. **구성적인 머리 2(오른쪽)** 나움 가보, 철에 채색, 1966년. 일본 효고현립미술관 소장. 러시아 구성주의자 중 하나였던 나움 가보는 1920년대부터 공간과 덩어리를 결합한 조각을 선보였다.

설치미술 설치란 전시실에 그림이나 조각 등을 적절히 배열하여 하나의 작품으로 만든 것에서 출발하여 특정한 공간 전체를 작품화하고 있다.

새장─정원에서(위) 최덕교, 1994년. 건설공제회관 소장. 청동과 화강석을 이용하여 새장과 새 둥지의 알, 모자와 초생달, 셔츠 등이 배치되어 이야기 구조를 띤 조각이다.

터─생태(아래) 원인종, 철·화강석·화포·흙, 80×250×132cm, 1991년. 작가 소장. 화강석과 화포, 흙을 이용하여 자연을 상징한 작품이다.

불확실한 위안 김성복, 자연석, 250×250×160cm, 1996년. 작가 소장. 자연석을 작가가 개입하여 하나의 형태로 만든 뒤 설치한 작품이다.

공간을 점유하는 것을 '입체'라 통칭하게 된 것이다. 벽이나 바닥 또는 천장 등 한정된 밀착 공간에서 벗어나 부피를 갖게 된 미술은 전 장르 통합의 과정으로 보이는 듯도 하다. 입체라는 용어의 배경에는 조각가에 의해서만 공간 미술이 이루어지는 것은 아니라는 의미도 담겨 있기 때문이다. 현대미술에서 장르의 해체가 활발히 이루어진 결과 한정적 공간인 평면에서 탈출한 회화와 조각에 회화적 기법을 도입한 조각, 외양으로 입체적 구조물을 사용하고 화면에 내용을 담은 비디오 아트 등을 모두 포함한 미술 작업을 인정하는 용어로 입체라는 것이 수용된 것이다.

　여기서 동반된 것이 '설치'이다. 설치設置, installation란 용어는 말 그대로 전시실에 그림이나 조각 등을 알맞게 배열하거나 적절히 배치시키는 것을 의미한다.[13] 하

지만 요즘은 특정한 공간 전체를 끌어들여 작품화시키는 것을 일컫는, 확장된 개념으로 사용하는 경향이 있다. 다시 말하자면 작품을 둘러싼 주변이나 환경을 포함한 전체 또는 장소성을 중요시하는 작품에 대한 장르를 말한다. 따라서 현장이 중요시되며, 장소를 옮겨 다시금 설치될 때는 아주 치밀한 계산과 기록에 의한 재현이 요구되는데, 장소와 보여지는 방식이 다를 경우에는 애초의 의도와 다른 것이 될 수 있기 때문이다.

설치의 방식을 택한 미술은 평면적인 화면의 한계성을 초월하고 입체의 한정적 표현방식에서 자유롭기를 원한다. 원활한 소통을 위하여 이야기식(내레이션적) 구조도 마다 않는 설치는 조각에서의 가장 큰 변혁인 형태의 대좌에서의 해방을 기초로 하기에 더욱 극적으로 보이기도 한다. 더욱이 작은 규모의 형상도 동어 반복적 구조를 통해 거대한 군집을 형성하여 증식의 양상으로 나타날 수 있으며 평면과 광선, 비디오, 슬라이드 등을 통한 빛과 소리의 첨가로 총체적 예술을 구현한다.

경험의 기록이나 생활의 적극적인 표현으로써의 설치미술이 실생활용품을 끌어들여 표현의 매체로 이용하는 것과 달리, 조각을 기초로 한 설치미술은 창작품의 장소성을 강화한다거나 반복적 구조 또는 입체와 입체의 관계를 강조하는 예로 나타나는 경우가 많다. 반면 설치미술이 조각에 미친 영향도 적지 않은데, 하나의 작품 내에 새로운 공간이 형성되거나, 벽에 걸리거나 매달리기도 하는 등 가변적 형태를 취하기도 하고 이야기 구조를 지닌 조각이 등장한 것 등이 그러한 예이다.

경계를 넘는 조각

허버트 리드Herbert Read, 1893~1968는 조각의 특성을 어느 공간에 위치하는가, 양감을 구현하는 점, 운동의 환영을 구사하는 점과 하나의 작품에 빛이 충돌하는 것이라고 하였다.[14] 건축의 장식에 충실하면 할수록 조각의 본질에서 멀어지는 이유는 인간이 자신의 실존을 형상화하려는 수단으로써 조각을 필요로 하기 때문이다.

실존의 문제는 변화하는 사회와 인간의 인식을 반영한다. 근대 들어 이성의 논리에 의해 명확히 규정되고 원리를 정리한 것과는 달리 모든 예술에서 장르가 해체되고 통합되어가는 현대에 조각 또한 전통적인 의미의 조각으로 규정되기 어려운 점이 많다.

조각의 본질에 대한 정의가 변화하는 것은 현대에 등장한 많은 새로운 재료와 가공기술의 발달에서 기인한다. 또한 조각을 필요로 하는 사회의 성격 변화에도 있다. 국가나 왕 또는 귀족에서부터 일반 시민사회로 예술의 후원자가 변화한 이후 새로운 후원자인 재단이나 공공기관 등은 조각에 깊은 관심을 표명하여 왔다. 규모가 거대해지고 건축이 기능적인 건축가에 의해 독점된 이후 언제나 있어왔던 예술

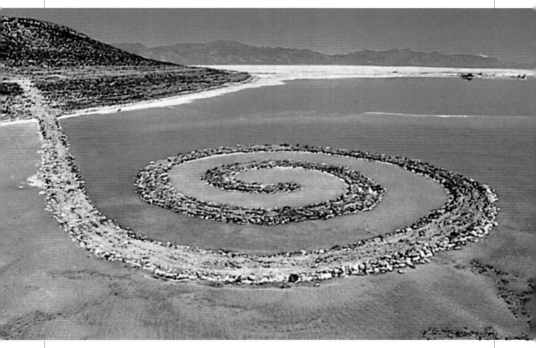

나선형 방파제 로버트 스미드슨, 돌·소금·수정·흙·물, 지름 457m. 1970년. 미국 유타 주 그레이트 솔트레이크. 사람이 걸어 들어가 형태에 참여함으로써 감상하는 동시에 실연자가 되는 대지예술이다.

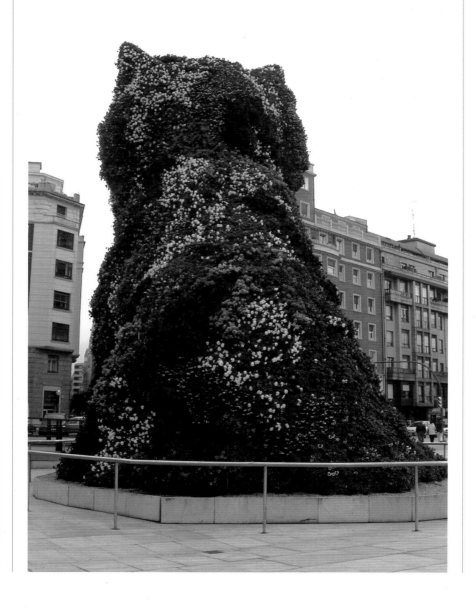

강아지 제프 쿤스, 꽃과 나무 등, 1999년. 스페인 빌바오 구겐하임미술관. 제프 쿤스가 만든 강아지는 '살아서' 계절이 바뀜에 따라 색이 변화한다.

에 대한 인간의 의욕은 건축과 밀접한 조각에 집중할 수밖에 없는 것이다. 그리하여 오늘날 대중을 위한 미술이라는 공공미술의 많은 부분을 조각이 차지하고 있는 것이다.

작품 자체에 감상자가 들어가 참여하는 특성은 현대조각의 영역을 확장시켰다. 예를 들어 로버트 스미드슨Robert Smithson, 1938~1973의 〈나선형 방파제〉는 미국 유타 주의 그레이트 솔트레이크에 현무암과 진흙을 사용하여 만든 길이다.[15] 사람이 걸어 들어가 형태에 참여함으로써 감상하는 동시에 그것에서 느낀 감정은 대지에 술로 일컬어지는 일련의 작업들과 연극무대를 상상케 하는 댄 플레빈Dan Flavin, 1933~1996의 어두운 형광등이 설치된 작업에까지 이어진다.

조각은 이제 고정된 형태로 감상하고 영구성을 자랑하는 무기물에서 시간이 지나 변화함으로써 4차원을 담는 예술로 변화되었다. 스페인의 빌바오에 있는 구겐하임미술관은 티타늄을 이용한 외장과 한 송이 꽃처럼 아름다운 형태로 이름이 나 있지만, 그 지역 사람들은 '개집'이라고 농담하기도 한다. 이유는 이 멋진 미술관 앞에 커다란 개가 한 마리 앉아 있기 때문이다. 구겐하임미술관의 상징물로 선 '강아지'는 미국 작가 제프 쿤스Jeff Koons, 1955~의 작품이다. 꽃과 나무, 잔디로 이루어져 계절에 따라 꽃이 피기도 하고 푸른 잎이 무성하기도 한 이 작품이 강아지 형태인 것이다. 가끔씩 새가 지저귀고 다람쥐가 드나드는 것이 보이는 이 작품은 '살아서' 색깔을 변화시킨다.

살아 있는 인간이 조각처럼 꾸미고 전시장을 활보하는 것은 이제 고전으로 느껴

아베 마리아 모리조 카테란Maurizio Cattelan, 폴리우레탄·금속·천, 2007년. 독일 프랑크푸르트현대미술관 소장. 전시장 벽면에 실제의 인간이 팔을 뻗은 듯한 설치는 경직된 사회와 권력에 대한 비판을 보여준다.

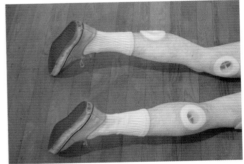

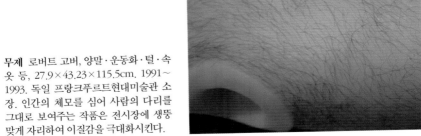

무제 로버트 고버, 양말·운동화·털·속옷 등, 27.9×43.23×115.5cm. 1991~1993. 독일 프랑크푸르트현대미술관 소장. 인간의 체모를 심어 사람의 다리를 그대로 보여주는 작품은 전시장에 생뚱맞게 자리하여 이질감을 극대화시킨다.

질 정도이다. 살아 있는 것처럼 똑같이 만들어진 조각은 신체를 보존하는 전통과 창작의 중간에 선 애매한 조각일 수도 있고, 현대사회를 비판하는 아주 현대적인 작품일 수도 있다. 인간의 체모를 심어 사람의 다리를 그대로 보여주는 로버트 고버Robert Gober, 1954~의 작품은 전시장에 생뚱맞게 인간의 다리를 척 드러내 보임으로써 이질감을 보여준다. 아주 뚱뚱하여 터질 것처럼 부푼 듀안 핸슨Duane Hanson, 1925~1996의 여인들은 물질적 풍요에 대한 경고를 담은 사회적인 작품으로 시각적으로는 진짜 사람처럼 느껴진다.

공학의 발달은 조각의 요소를 더욱 풍요롭게 하였는데, 특히 소리와 빛은 조각의 주요 요소가 되어 작품에 장착되어 하나의 작품이 되기도 한다. 백남준1932~2006의

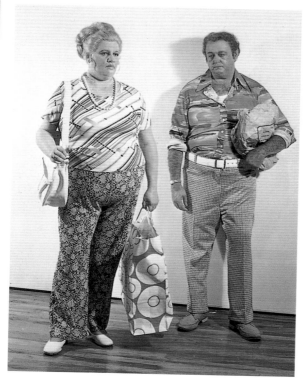

쇼핑백을 든 부부 듀안 핸슨, 실물 크기의 색칠한 비닐, 1976년. 미국 뉴욕 개인 소장.

작업은 비디오 아트를 탄생시켰을 뿐만 아니라 조각에서 시간성을 담는 방식에 주요한 영향을 미쳤다. 움직임을 담는다는 것 자체가 시간의 흐름을 전제로 하기 때문이다. 단지 조각 자체가 작동한다는 의미를 지나 장 팅겔리Jean Tinguely, 1925~1991의 움직이는 조각 등은 시간과 공간을 담음으로써 현대조각의 가장 큰 특성을 구체적으로 드러내 보여준다.

이제 현대의 조각가들은 어떠한 재료든 어떠한 방식으로 표현해낼 수 있게 되었다. 작품을 구속하는 후원자나 규범이 느슨해진 사회에서 생각할 수 있는 모든 것을 담아내기 위하여 노력한다. 그리하여 오늘날의 관객은 노숙자를 위하여 몸을 간신히 뉘일 수 있는 넓이의 접을 수 있는 텐트인 〈노숙자 조각〉을 만날 수도 있고,

촛불 하나 백남준, 비디오 카메라 · 비디오 모니터 · 비디오 프로젝션, 1988년. 독일 프랑크푸르트현대미술관 소장.

움직이는 분수 장 팅겔리, 스위스 팅겔리미술관.

이미 존재하는 다리 아래서 작가가 부르는 노랫소리를 작품으로 받아들이기도 한다. 또한 인간의 피를 동결하여 인체 두상을 만든 작품 앞에서 시간성, 생명의 순환, 존재성, 심지어 고체와 액체성에 대해서까지 사유한다.

언어는 태어나고 진화하며 사멸하는 생명체로 이해되듯 조각·조소·입체라는 용어 역시 발생과 성장을 거쳐 또 다른 언어로 진화해 나갈 것임에 의심의 여지가 없고, 미술도 기술의 발전과 함께 하는 시대에 우리는 살고 있다. 우리나라에서 최초로 가장 대규모로 열린 국제적인 전람회인 광주비엔날레를 통해 한국 화단은 설치 미술의 양적 팽창을 경험하였다. 또한 당시 가장 시선을 모은 대상 수상 작품이 설치 형태였다는 것은 많은 점을 시사한다.

미술은 시대의 반영으로서 그 시대에 걸맞은 미술의 형태를 생산하기 마련인데

수사슴을 비치는 조명 요셉 보이스Joseph Beuys, 1921~1986, 1958~1985년. 독일 프랑크푸르트현대미술관 소장.

요셉 보이스가 카셀에 심은 나무 요셉 보이스는 1982년 '카셀 프로젝트 7'에서 7000그루의 떡갈나무를 심기로 했다. 그는 카셀 도큐멘터가 열리는 미술관 가까이에 있는 공대 마당에 현무암을 쌓아 놓고 나무를 심을 때마다 돌을 치우기로 하였다. 물론 많은 사람들이 돈을 내고 실행에 옮겨야 가능한 일이었다. 이 프로젝트는 사막화 되어 가는 현대 환경에 대한 지적을 하였고, 모든 사람들이 예술 행위에 참여할 기회를 주었다.

입체와 설치가 그러한 예이다. 집집마다 전화기만큼 컴퓨터를 보유한 2000년대의 조각은 10년 전과 다른 양상을 띠기 시작했는데, 컴퓨터가 해낼 수 있는 '대상을 그대로 베끼기'와는 차별을 두어야 한다는 자각은 바로 그러한 출발점일 것이다.

다변화하는 세계관을 반영하듯 또 다른 창조를 통해 우리의 의식을 일깨우는 조각가는 과거에도 그러했듯 현재에도 미래를 예시하는 예술의 이념을 수행하는 인물로서 시대의 형태를 창조해가야 하는 무거운 등짐을 지고 있는 존재이다.

중동 지역의 미술시장인 2007년 걸프 아트 페어에 출품한 아브데라작 사힐리의 조각(위) 즐겁고 색채가 화려한 빛의 세계를 상징하며 아주 단순하지만 독창적인 형태가 튀니지 현대미술의 세계를 상징적으로 보여준다.

에밀의 정원(아래) 장 뒤뷔페, 1972~1973년. 네덜란드 크뢸러뮐러미술관 소장. 정원 안에 하얀색의 정원을 만든 설치 작품이다. 하얀 바탕에 테두리를 두른 생생한 검은색 선은 대지 위에 드로잉 같아 자칫 평면으로 인식되는 흰색에 3차원적인 공간을 부여한다. 뒤뷔페는 이러한 조각을 일컬어 '회화적인 기념비'라고 하였다. 그는 때때로 아이들이나 정신이상자의 그림에서 영감을 받는다고 하였는데, 이 정원은 그러한 동심과 공간의 혼돈이 잘 드러나 있다.

조각의 조형 요소

조각의 조형 요소에는 선, 면, 색채, 질감, 양감, 명암, 공간 등이 포함된다. 조각을 감상함에 있어 기준이 되기도 하는 이 조형 요소는 어느 작품에서는 주제가 되기도 한다.

20세기 현대조각의 창조자라고도 불리는 로댕Auguste Rodin, 1840~1917은 다음과 같이 자신의 작업 과정을 설명하였다.

> "…인체의 윤곽은 몸이 끝나는 곳에서 만들어진다. 따라서 윤곽을 만드는 것은 몸이다. 나는 배경을 등지고 있는 빛이 윤곽을 선명하게 드러낼 수 있는 위치에 점토상을 놓는다. 점토상을 얹은 받침대를 돌릴 때마다 나는 새로운 윤곽을 얻는다. 이런 식으로 나는 인체 주위를 빙그르르 돌면서 작업한다. 나는 다시 시작한다. 윤곽을 좀더 엄격하게 조이고 정교하게 다듬는다. 인체의 윤곽은 무한히 나올 수 있으므로 나는 될수록 오래, 혹은 내가 필요하다고 여겨질 때까지 자꾸 새로운 윤곽을 끌어들인다. 받침대를 돌리면 그림자였던 부분이 환한 빛을 받는다. 가급적 나는 빛 속에서 작업하려 애쓰므로 그럴 때 나는 새로운 윤곽을 뚜렷이 파악할 수 있다."[16]

우리는 이 글에서 형태를 결정짓는 윤곽, 윤곽을 드러내는 빛이라는 요소를 발견한다. 로댕은 빛에 의해 형태가 결정된다는 사실을 인지한 작가였다. 그는 실지로 우리가 보는 것과 그렇다고 믿는 형태에는 간극이 있고 이를 극복하는 방법은 끊임없이 관찰하고 여러 방면에서 돌아보고 다시 만지는, 곧 자연의 재현에 충실해야 함을 주장하였다. 이러한 자연 상태에서의 작업과 광선에 충실한 작업 태도 탓에

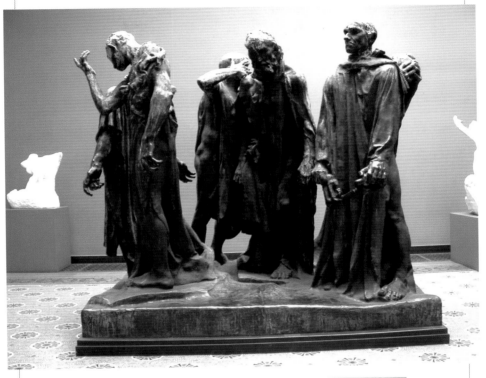

칼레의 시민 로댕, 청동, 높이 213cm. 1884~1895년경 제작하여 1902~1903년경 주조. 덴마크 칼스버그 그립토텍 소장.

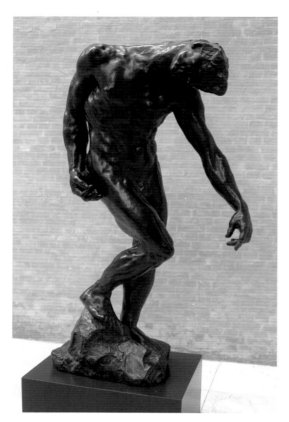

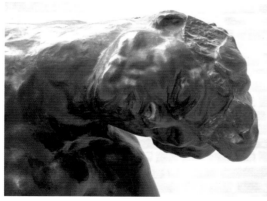

그림자 로댕, 1890년경 제작하여 1902년경 주조. 높이 191.8cm. 덴마크 칼스버그 그립토텍 소장. 인체의 윤곽은 몸이 끝나는 곳에서 만들어진다는 로댕의 생각은 인체와 주변의 경계선에 빛을 끌어들여 윤곽을 드러냄으로써 실현되었다.

빅토르 위고를 위한 기념비 습작 로댕, 석고, 1883년. 덴마크 칼스버그 그립토텍 소장.

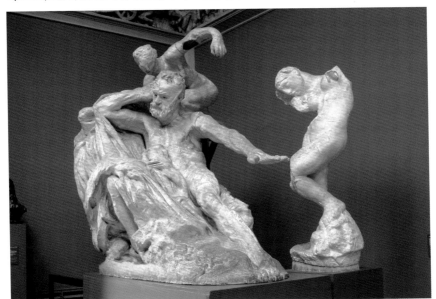

로댕을 인상파 작가라고도 한다.

3차원을 점유하는 시각예술로서 조각의 조형요소 중 형태와 공간은 사물을 재현할 수 있는 조각의 특성에 비추어 강조되어 온 개념이다. 여기에 더하여 빛을 끌어들이고 반사하는 질감과 이것을 가능하게 하는 원초적인 성격인 재료, 그리고 재료의 성격을 더욱 부각시키거나 장식성을 높이는 색채 또한 조형요소에 포함된다. 이들은 모두 물질적 특성을 강조한 개념이다. 조각의 조형요소 중에 표면의 거칠거나 부드러움을 나타내는 질감, 형태를 구성하는 면, 조각에 자연물의 모습이나 다채로운 성격을 부여하는 색, 회화와 달리 조각이 갖는 특징인 공간과 그것이 가능하게 하는 양감 등 조각의 조형요소에서 성격이 변화한 것은 없다. 하지만 '선線'의 경우, 새로운 재료의 발견과 발달에 따라 형태의 윤곽선을 의미하는 데서 나아가 작품의 한 특성이나 표현방식 등 다른 의미를 갖게 되었다.

조각의 색

조각은 형태를 중시하므로 색은 부수적인 것으로 알려져 왔다. 특히 고대 그리스 조각이 발견될 당시에는 거의가 대리석으로 만들어진 흰색 바탕을 그대로 드러냈으므로 고대 조각은 모두 색이 없는 조각으로 알려졌다.

고대조각에서 미의 법칙을 찾아내고 정리하여 최초로 미술사학을 정리한 빈켈만 Johann Joachim Winckelmann, 1717~1768이 고대 그리스 조각이라 생각되던 〈라오콘〉을 "고귀한 단순과 고요한 위대"라고 정리하였던 것도 이러한 이유에서였다. 로마시대에 복제된 이 조각상이 애초에 어떤 색을 지니고 있었는지는 알 수 없다. 우리는 투명할 정도로 흰 대리석이 고통 받는 아버지와 아들 그리고 그들을 휘감은 뱀들의 모습을 더욱 처절하게 보이게 한다는 사실만을 안다. 그동안 알려진 것과 달리 거개의 그리스 조각은 색채가 있는, 그것도 매우 화사하여 일견 조야하게 보이기도 한 채색조각이었다. 조각이란 자연의 재현, 대용물의 개념 아래 이해되었기 때문이다. 그런데 어떻게 우리는 고대 그리스 조각을 백대리석의 조각으로만 알고 있을까? 이유는 단순하다. 바로 고대 조각상들이 대대로 그 자리에 전하여 오는 것이 아니었기 때문이다.

고대 그리스 조각은 대개 신상이거나 초상조각의 경우도 기념할 만한 일을 기록한 것이었다. 신전의 신상들은 내부를 가득 채워버릴 정도로 아주 큰 것들이었다. 초기의 정면을 보며 활짝 웃고 있는 처녀상이나 청년상들은 영웅적인 죽음을 맞았던 젊은이들로 여러 사람들에게 귀감이 되는 인물들이었다. 그리스의 로마인들은 그리스 조각을 그대로 모사하거나 아테나 여신상처럼 너무 큰 경우는 생김새는 아주 똑같지만 크기는 축소하여 만들기도 하였다. 로마는 그리스의 문화적 계승자 역할을 하였던 것이다. 이후 그리스도교가 공인되자 이교도상들로 인식한 제우스나 헤라 등 올림푸스의 신상들은 파괴되었다. 역사의 회오리 속에 로마의 수많은 초상조각이나 그리스의 모사품들도 눈앞에서 사라지게 되었다.

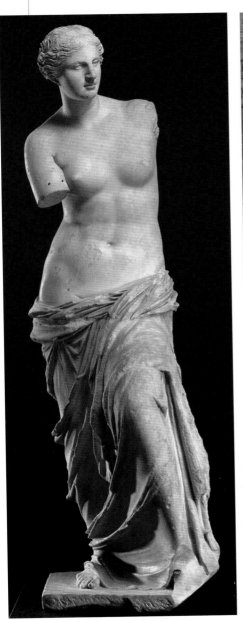

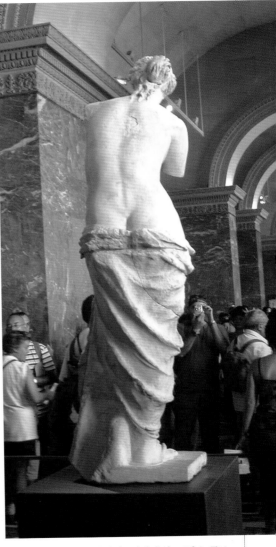

비너스 높이 202cm. 기원전 2세기 후반. 프랑스 루브르박물관 소장. 밀로의 비너스라 불리는 이 조각은 1820년 멜로스 섬에서 발굴되었다. 왼쪽 발과 팔이 다른 돌로 조각되었음을 알 수 있다.

고대의 조각이 세상의 관심을 받게 된 것은 르네상스시대였다. 고대 서양문화의 중심지는 이탈리아에서부터 중세기에 이르러 북유럽과 서유럽으로 옮아갔다. 상업으로 부유함을 되찾게 된 이탈리아는 고대사회의 중심이었던 자국의 자존심을 되찾고자 고대의 부흥, 곧 르네상스를 주창하게 되었다. 이러한 때에 야만적인 서유럽이나 북유럽의 조각이 아닌 우윳빛 피부의 세련된 백색 조각들이 땅과 바다에서 건져 올려졌다. 그러한 유물 중에 〈라오콘〉은 격정적인 몸짓과 인간의 고뇌를 그대로 드러내는 생생한 표정, 그리고 트로이의 비극을 전하는 내용 등으로 관심을 불러일으켰다. 고대의 모범이 재생된 르네상스시대 대다수의 조각이 백색의 대리석 그대로 또는 청동의 색채 그대로 보여지는 것도 바로 이러한 고대 유물의 영향 때문이다. 미켈란젤로의 〈피에타〉나 〈다비드〉 등도 우윳빛이 도는 아름다운 대리석의 결을 그대로 간직하고 있다.

제우스신전 모형 루브르박물관. 신상은 신전을 가득 채울 정도로 크게 만들어졌다.

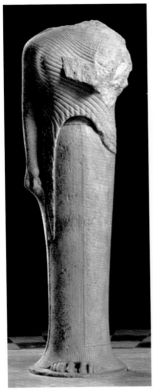

코레(처녀상) 대리석, 높이 195cm. 기원전 570~560년경. 1875년 그리스 사모스 섬 헤라신전 발굴, 프랑스 루브르박물관 소장.

 고대 유물에 대해 다시금 관심이 커진 것은 18세기경이었다. 귀족의 취향에서 시작하기는 했지만 땅속의 옛 흔적을 찾아내는 고고학이 발전하고 귀족들의 박물학과 모험에 대한 관심이 커진 결과였다. 이때에 폼페이나 헤라클레움에서 발견된 조각들은 그곳에 거주했던 인물들의 초상조각으로 여전히 아름다운 대리석 재질을 자랑하고 있었다. 하지만 근대 들어 그리스 조각이 바탕색을 그대로 살린 조각이 아님을 알게 되었다. 실지로 얼굴에는 짙은 눈썹과 붉은 입술까지 선명하게 드러난 처녀상이 발견되기도 하고, 옷자락 끝에 금색이 점점이 뿌려진 장식이 화려한 조각

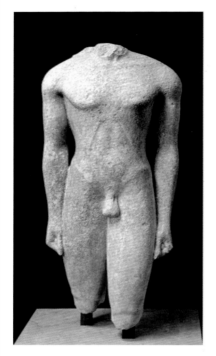 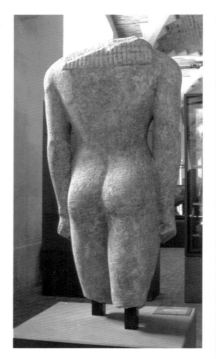

코루스 대리석, 높이 94.50cm, 기원전 570년경, 글시 악티움 발견, 루브르박물관 소장.

도 발견되었기 때문이다. 그리스 조각은 '고귀한 단순' 이 아닌 '최대한 실물같이' 또는 '화려하게' 라는 수식 아래 조성되었을지도 모른다.

색채는 결국 사물을 더욱 생생하게 보이게 하는 요소이며, 비자연적인 물질에 불과한 조각에 생명을 불어넣는 요소이다. 최근의 하이퍼 리얼리즘 계열 작업은 이러한 채색조각의 극치를 보인다. 마치 건물 안에 실지 모델이 앉아 있는 듯하거나 성인보다 10배는 됨직한 엄청나게 커다란 아기가 미술관에서 누워 보채는 듯한 경험을 하게 되는 것도 모두 채색의 힘 덕분인 것이다.

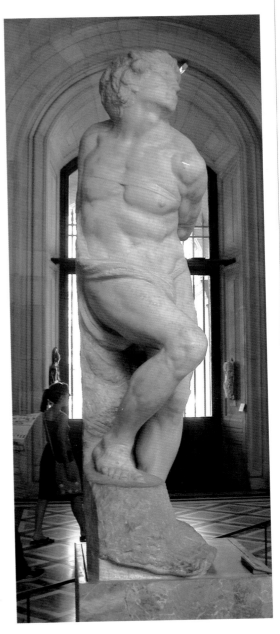

노예 미켈란젤로, 대리석, 1513~ 1515년. 프랑스 루브르박물관 소장.

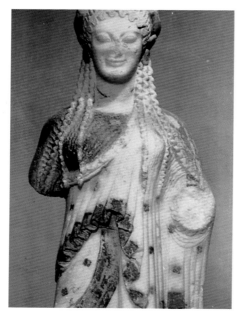

키오스의 코레(위) 대리석, 높이 56.6cm. 기원전 520년. 아테네 아크로폴리스 출토, 아테네 아크로폴리스박물관 소장.
(사진출처 : www.manadab.net)
폼페이 출토 여인 초상조각(아래) 대리석, 덴마크 칼스버그 그립토텍 소장.

조각에서 선

조형요소로서 선

조각에서 선線은 보다 복합적인 의미를 지니는 요소이다. 선은 우선 형태의 표면에 나타난 새김이나 형태의 모양을 결정짓는 윤곽에서 찾아볼 수 있다.[17]

흔히 여성상의 인체를 곡선으로 느끼는 것은 형상을 드러내는 부드러운 윤곽선 때문이다. 이와는 대조적으로 자코메티Alberto Giacometti, 1901~1966 의 인체는 직선이 주는 감성을 형태에 투사하여 정신적인 공허와 고독을 강조한다. 입체인 인간의 형상이 직선으로 인지되어 선 자체가 작품의 내용이자 형식으로 나타난다. 조각에서의 '선'은 조형요소이자 표현방식이며 내용인 것이다.

선의 가장 큰 역할은 형태를 나타내는 것이다. 부조를 제외하고라도 선은 형태를 두드러지게 하는 역할을 한다. 대영박물관 소장의 그리스 파르테논 신전 프리즈의 여신상들은 쪼그려 앉거나 기대어 앉은 포즈를 취하고 있다. 머리 부분이 결실된 상태에서도 이들은 마치 살아 있는 여인처럼 육감적이다. 팽만한 신체에 밀착된 의상은 물결치는 선들로 이루어져 있다. 금방이라도 움직일 것 같은 인체의 순간이 얇은 천의 옷 주름 선을 통해 이룩되고 있는 것이다. 물론 신체의 굴곡과 형상을 나타내는 데 선을 이용한 것이 서양의 전통만은 아니다. 빅토리아 앨버트 미술관에 소장된 당나라 수덕사의 보살입상은 가로로 반복적인 호형의 선에 의해 당당한 가슴과 둥글게 솟은 배, 잘록한 허리와 두 다리가 두드러져 보인다. 통일신라시대 감산사 아미타불상의 반복적인 파상형 옷 주름도 인도 우드야나 양식의 반영인 동시에 불상에 신성과 양감을 부여하기 위한 조각가의 장치였다. 옷 주름의 선을 통해 '튕겨 나올 듯 보이게 하는' 신체의 양감을 표현하였던 것이다.[18]

또한 선은 근대 이후 조각이 지향해온 '움직임'을 실현하기 위한 구체적인 도구이기도 했다. 조각상stature이란 말이 '서 있는 것'으로서 '정적static'이라는 라틴어에서 유래되었음에도 불구하고 미술가들은 움직임을 표현하려는 욕망에 사로잡혀

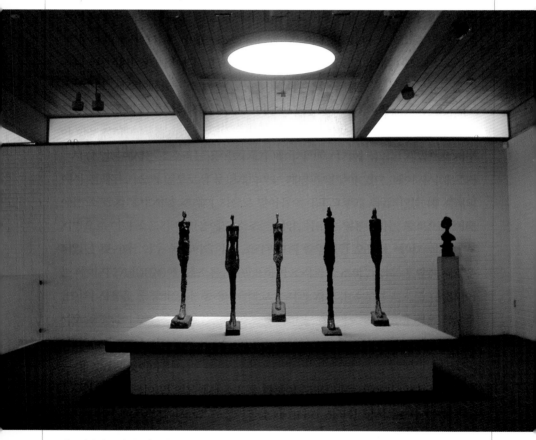

자코메티의 조각이 놓인 덴마크 루지애나미술관 자코메티의 방 자코메티의 인체는 직선이 주는 감성을 형태에 투사하여 정신적인 공허와 고독을 강조한다.

왔다.[19] 움직임이야말로 예술작품의 생명성을 의미하기 때문이다. 상아로 여인상을 조각한 피그말리온이 실현하지 못했던 것은 바로 '움직임'이었다. 이 세상에서 가장 이상적인 완벽한 여인상을 조각하였지만 그것은 생명이 없는 것이었다. 여인상이 살아 있는 것이 되도록 해달라는 소원을 미의 여신에게 간청하고 난 뒤, 그는 살아 움직이는 여인이 되어 자신의 품에 안기는 작품을 만날 수 있었다. 생명성은 바로 인간의 영역이 아닌 신의 일이었으며, 미술작품이 생명성을 얻은 것을 증명하는 것은 '움직이는' 것이었다.[20] 이 살아 있음, 움직임을 위한 요소로서 조각가들은 오래 전부터 '선'을 이용하여 왔다.

기원전 2세기경 그리스에서 만든 〈사모트라케의 니케(승리의 여신)〉는 여신의 몸이 앞으로 나아가는 듯하다. 몸을 감싼 얇은 천으로 만든 튜닉의 옷 주름은 물결을 치며 바람의 방향을, 몸의 굴곡을 드러낸다. 옷자락은 바람과 이에 맞서는 몸의 움직임에 의해 흔들리는 듯한 환상을 불러일으킨다. 옷 주름의 선적인 요소를 통해 움직임을 보여준 것이다. 중세 성상 조각의 가늘고 반복적인 선들조차 운동감을 위해 고안된 경우가 많았다. 바로크시대 조각의 깊이감은 역으로 선에 의해 이룩되곤 했는데 베르니니Gian Lorenzo Bernini, 1598~1680의 〈성녀 테레사의 법열〉은 인체를 감싼 의상 밑단의 지그재그 옷 주름을 통해 옷 속의 인체가 느끼고 있을 전율하는 황홀경을 대변한다.

이러한 움직임이 보다 구체적이고 적극적으로 생명감을 드러내게 된 것은 근대 조각에 이르러서이다. 로댕의 인체에서 부서지는 빛의 효과는 표면이 조합된 선들로 이루어진 결과로 인체에 생명감을 불어넣어 주었던 것이다. 허버트 리드는 이러한 조각에서 선의 표현 양상이 두 가지 갈래로 나아갔음을 직시하였는데, 윤곽선으로서의 조각 형태와 움직임의 극대화인 기계조각과 모빌로의 이행이 바로 그것이었다.

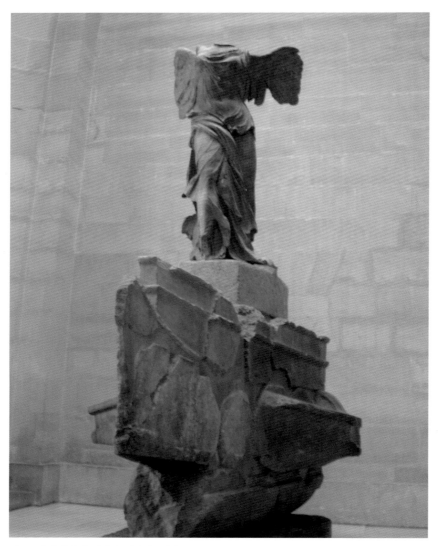

사모트라케의 니케 대리석, 기원전 3세기. 프랑스 루브르박물관 소장.

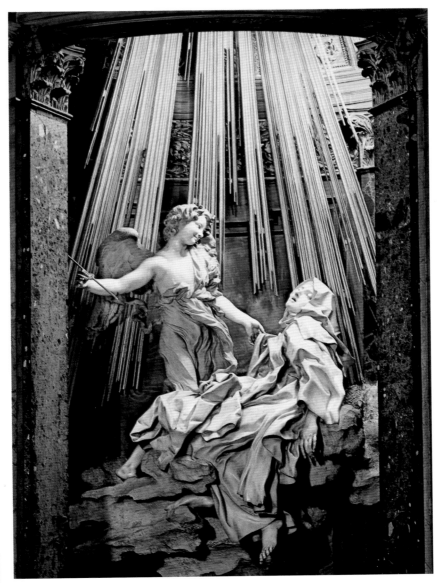

성녀 테레사의 법열 베르니니, 대리석, 1647~1652년. 코르나로교회, 이탈리아 산타마리아 델라 비토리아 성당.

기념비성과 선

미술사학자 바바라 로즈는 피카소의 작품 〈철사 구성〉(1929년)을 이렇게 평가
했다.

> "우리가 생각하는 피카소 작품의 기념비성은 실제 작품 크기에 의한 것이 아니다. 사실
> 그 작품의 기념비성에 대한 내 생각도 아마 원본이 아닌 몇 장의 슬라이드나 사진에 의한
> 것일 터이다. 이처럼 사람과 비교한 크기를 알 수 없었던 탓에 이전에 본 적이 없던 〈철사
> 구성〉이 실제로 20인치에 못 미치는 크기였음에도 불구하고 인간이 상상하는 크기만큼의
> 크기로 느꼈던 것이다."[21]

낭비를 사회적 체면과 권력을 증진시킨다는 개념에 적용한다면 기념비성이란 과
시를 바탕으로 한 소비로써 크기와 지나친 수공예적 노동력을 동반한다.[22] 실지로
청동기의 세밀한 선적인 장식들이나 거석은 과시의 욕망을 충족시키는 조형물로
서, 농업을 바탕으로 한 사회에서 거대 권력자가 통치하는 시대임을 반영한다. 청동
기의 선은 조형 심리상 경직되고 추상화되어 억압에 의해 형성된 인간 공포를 반영
하는 시대상과 그러한 공포의 주체인 권력을 의미한다. 피카소의 작품을 실물보다
크다고 생각했던 것은 실은 그것을 단지 '실지로 보지 못했던' 사실에 기인한 것은
아니다. 그보다는 오히려 그 작품이 포함한 공간성의 경험이 이전에는 존재하지 않
았던 데 있었던 것, 즉 선이 점유한 공간에 대한 인식의 문제였던 것이다. 서로 이어
지는 가느다란 선들에 의해 구성된 피카소의 인물상이 실지보다 큰 것으로 여겨졌
던 것은 보다 공교한 그 구조, 즉 수공예적으로 인지되는 선적인 구조의 복잡성에
기인한다. '선'이란 공간을 채우는 조형의 한 요소였기에 그것을 둘러싼 공간 전체
가 하나의 작품으로 인지되기 마련인 것이다. 이러한 공간을 점유하는 조각은 '공
간의 드로잉'이라는 차원에서 조각의 재료 변화에 따른 새로운 차원의 전개이다.
거대한 수직의 건조물은 과시적인 권력의 상징이었다. 따라서 기념비적이었으며
그것을 만든 재료인 돌과 청동은 영구성을 의미하였다.[23] 근대 들어 콘크리트는 이전

철사구성 피카소, 높이 32cm. 1930년.

의 기념비적인 건물을 능가하는 수직적인 건축을 보여주었고, 그것이 가능하게 하는 것은 강도 높은 철근의 사용이었다. 철근은 에펠탑에서 확인할 수 있는 것처럼 이 시대의 기념비적인 상징성을 지니는 재료가 되었다. 따라서 조각의 재료에서 철이나 새로운 금속의 등장은 오래된 조각의 기능 중 하나인 기념비성이라는 차원에서도 주목할 일이다. "이 망할 놈의 병 건조대가 엄청난 유혹이 되어버렸다. 이 녀석이 멋지게 보이기 시작했다"고 술회한 뒤샹의 아연 도금 철제품인 〈병 건조대〉(1914년 작, 1964년 재현)는 우리 뇌리에 각인되어 있는 구축적이며 상승적인 기념탑의 형태를 지니고 있다. 한편 공간에 속한 〈모자걸이〉(1917년 작, 1964년 재현)는 아무리 레디메이드가 지닌 사회적 의미를 강조하더라도 균형이나 비례를 담보로 하는 추상적

벽 모서리를 위한 부조 타틀린, 철사 등, 원작 망실.

이며 강한 힘의 조각을 떠올리게 한다.

금속판이나 철봉의 형태와 달리 마치 누에가 실을 뽑아낸 듯 강하고 부드러운 긴 선인 철사의 등장은 철사 특유의 인장강도 덕에 '공간 속의 드로잉'이 가능하게 되었다. 피카소의 금속판이나 철사의 조합 방식은 1913년 파리에 있는 피카소의 작업 실을 방문한 타틀린에게도 영향을 미쳐 〈벽 모서리를 위한 부조〉(1915년 작)를 시도하였음은 이미 지적하였다. 이 작품은 조각의 콜라주 기법이라는 점에서 주목되지만 물체의 앞에 대각선으로 지나는 6줄의 밧줄은 기타의 선을 상기시켜 공간 속

남자 홀리오 곤잘레스, 동, 64.3×25
×17cm. 1939년 만든 것을 1953~
1954년 사이에 주조. 베니스 페기구
겐하임미술관 소장.

에 피카소의 콜라주 작품 〈기타가 있는 정물〉과 같은 맥락임을 시사한다.

허버트 리드가 '공간 속의 드로잉' 이라 칭한 일련의 금속 작업이 가능했던 데는 스페인 금속공 출신의 홀리오 곤잘레스Julio Gonzalez, 1876~1942의 공이 크다.[24] 그는 아세틸렌—산소 용접을 조각에 응용하여 쇠막대를 자르고 용접하여 결합부분을 궁굴려 인체의 관절을 표현해냈다. 가느다란 철막대와 철봉, 철사의 사용은 공간의 드

모빌 칼더, 금속, 205×
277cm. 1971. 모빌은 공간
에서 선의 움직임에 의해 조
형성이 구현된다.

로잉이 가능한, 중력을 극복할 수 있는 물질이었다.

　이러한 금속의 물질성에 관심을 두었던 러시아의 몇몇 작가들은 실제 삶에서 공
간과 시간은 불가분의 요소로 보았다. 그들은 부피가 공간을 표현할 수 있는 유일한
수단은 아니라는 인식, 키네틱적이며 역동적인 요소들을 통해야 진정한 시간성이
표현될 수 있음을 「사실주의 선언문」을 통해 천명하였다.[25] 실지로 선을 통해 조각
에서 이룩할 수 있는 공간의 점유와 시간성 그리고 운동성을 파악하였고, 철조를 통
해 이룩할 수 있음을 표명한 것이다. 나움 가보Naum Gabo, 1890~1977는 철봉을 전기
모터에 연결하여 작동시킴으로써 선에 의한 키네틱 구조를 보여주었다. 칼더

목 잘린 여인 자코메티, 동, 23.2×89cm. 1932년 만든 것을 1949년에 주조. 베니스 페기구겐하임미술관 소장. 대좌를 버린 조각은 관람자의 공간 침범을 허용한 조각이다.

Alexander Stirling Calder, 1898~1976의 모빌이나 팅겔리의 아상블라주에서 움직임은 선적인 운동에 의한 것이었다.

하지만 곤잘레스나 초기 구성주의, 러시아 구성주의자들에게 있어 선의 사용은 제작수법일 뿐이었다. 즉 그들이 사용하는 선은 3차원적인 입체의 반영이자 실재의 상징일 뿐이었다. 목재를 잘 다루었고 청동에 광을 내었던 브랑쿠시의 작품에서는 공간을 가로지르는 다른 성격의 '선'을 볼 수 있다. 293미터의 기둥을 세워 무한주에 기념비성을 부가한 〈티르구 지우 기념물〉(1937~1938년)은 동일한 모듈을 쌓아올린 것이지만 수직성을 강조함으로써 선의 기념비성을 드러내는 조형물로 규정할 수 있다.[26] 후에 곤잘레스의 용접조각을 떠올리게 하는 데이비드 스미스David Smith, 1906~1965의 작품에서 선적인 요소와 브랑쿠시의 모듈 그리고 뒤샹의 레디메이드가 어우러져 20세기 중반의 '토템'이 완성되었다.

중력을 넘는 선

초현실주의자들의 조각에서 선은 전통적인 도상의 특징들을 상징하는 요소이다. 재현적인 형태를 상징하기 위해 선을 사용한 것이다. 하지만 관람자의 시선이나 적극적인 상상력에 의해 작품이 완성된다는 점에서 볼 때 초현실주의에서 나타나는 선적인 요소는 현대조각에서 선이 갖는 의미를 열어놓았다.

대좌를 과감히 버린 자코메티의 〈목 잘린 여인〉(1932년 작, 1949년 주조)은 바닥에 누워 관람자의 공간 침범을 허용한 조각으로서 '골격만 남은 형태'로 인지된다.[27] 조각에서 공간의 해방은 분명 정신의 역사에 기여한 바가 크다. 타틀린에 의한 벽에 걸린 부조의 경우조차 구부러진 곡선과 굵은 케이블에 의해 관람자는 공간으로 떠밀려진 듯한 팽팽하고 역동적인 경험을 한다.[28]

선이란 점의 연장만이 아니라 점의 움직임, 점의 운동성을 상징한다. 실지로 선은 무게의 중력을 극복하는 방식으로도 이용된다. 드가Hilaire Germain Edgar De Gas, 1834~1917의 〈스타킹을 신는 무용수〉(1896~1991년 사이 작)가 완벽한 균형을 통해 중력의 문제를 다루었다면 곤잘레스의 〈어린 무용수〉(1934년)는 무용수의 순간 동작을 골조로 또는, 연필로 드로잉한 것처럼 표현하고 있다. 데이비드 스미스의 〈오스트랄리아〉(1951년)는 선으로 이룩한 완벽한 균형을 통한 중력의 극복을 보여주고 있다.

공간에서 유영하는 '선적인 조각'과 달리 벽과 바닥에서 떨어져 나와 공간에 매달리거나 드리워진 조각은 중력에 의지한다는 점에서 상대 위치에 있는 듯이 보인다. 하지만 '늘어지는' 존재감을 강조하기 위하여 선 요소가 사용되었을 때 팽팽함과는 상대적 위치인 자유롭게 내버려둔 것 같고, 무너져 내릴 듯한 상태가 사실은 하나의 점에 의해 중력에 저항하는 것이다. 단단한 철에서부터 찢어진 부드러운 형겊이나 테잎, 실 등으로 이동한 선적인 요소는 중력의 역학을 벗어나는 동시에 중력의 효과를 부각시킨다.[29]

유연한 재료인 고무나 천을 이용한 내려뜨리기 조각은 바로크 조각의 구불거리는 옷 주름처럼 운동성과 관계성, 깊이를 제공한다. 중력을 강조하는 태도는 자연

오스트랄리아Australia 데이비드 스미스, 1951년경. 뉴욕주 볼턴. 선으로 이룩한 완벽한 균형을 통한 중력의 극복을 보여준다.(출처 : 구겐하임미술관 홈페이지)

에 순응하는 입장, '지향성' 을 내버려둠으로써 자연과 동반자적 위치를 차지하게 된다. 매듭이나 꼬기, 동여매기, 연결하기 등의 방식은 사랑, 전쟁, 복수 등 인류학 적 의미를 동반한다.[30] 인간의 가장 본질적인 행위로 인식된 밧줄이나 실 등의 매 듭, 형상으로 묶기 등 원초적인 예술 활동에의 회귀로서 유연한 선을 이용한 방식 이 60~70년대에 유행했다는 사실은 40년대 후반에서 50년대의 전후 조각이 강철 선과 용접을 통해 중력에 저항하는 것과 상대적 위치에 있음을 시사한다. 자유로운 형태에로의 해체를 의미하는 매듭 방식이나 밧줄 늘이기 조각은 '상승' 의 반대에 위치함으로써 기념비성을 제거하고자 함으로써 그 어느 시기보다 자유로운 형태의 조각을 가능하게 하였다.

 1954년, 허버트 리드가 조각에 관한 글을 쓸 당시 선 조각의 위상은 형태에 대한

늘어뜨린 조각 전국광, 1986년 설치 작품을 2007년에 재현. 경기도 모란미술관 전시 장면.

실험적 전개 과정에 불과하다고 생각되었다. 그는 아직 '선 조각이 새로운 조소로서 확고한 자리를 차지했다고 볼 수 없음'을 강조하였다. 하지만 곧 선 조각은 조각의 개념을 변화시켰고 장르에 있어서조차 새로운 지평을 열었다. 유연한 공간의 포용력은 공간에서 직선으로 인지되는 댄 플래빈의 작품처럼 형광등과 직선으로 나아가는 빛에 이르기까지 조각의 재료가 되게 했던 것이다.

용접조각에서 그물짜기까지

조각에서의 선이라는 조형요소 이외에 선 조각Linear Sculpture이라고 할 때는 삼차원적인 성격을 나타내기 위하여 선이 이용된 작품에 한정하여야 할 것이다. 여기에 더하여 현대조각의 새로운 지향점인 시간성, 즉 운동에 의한 시간의 개념이 투사되기 마련이다. 하지만 통일신라시대 석굴암의 부조들이 팽팽한 육체를 지니고 있음을 강조하는 옷 주름으로서의 선, 조선시대 불교상에서 추상적 정신성을 강조하는

강한 직선 등은 간과할 수 없다. 통일신라시대에는 유려한 선을 통해 부처의 신성함을 표현했다. 반면 성리학적 세계관을 지닌 조선시대에는 눈으로 그려낼 수 없는 추상적인 정신을 강하고 단순한 선으로 나타냈다.

고대 불교 근각이 유려한 인체의 선에 사실적으로 접근하여 이룩한 것은 고귀한 육체에 깃든 아름다운 정신의 현현이었다. 이와는 대조적으로 조선시대 불교조각은 경직된 선이 두드러진 탓에 입방체의 조합으로 보일 정도인 것도 있다. 이는 목표가 육체의 사실적 표현이 아닌, 정신성의 외형적 표현에 있었기 때문이다. 사실적인 육체의 표현과 멀어질수록 추상적인 정신의 표현에 접근할 수 있었던 것이다.

한국 조각에서 선 조각에 대한 고찰은 한국전쟁 직후 유행한 용접조각에서부터 살펴볼 수 있다.[31] 1955년 김정숙1917~1991이 미국에서 수학중 제작한 〈금속용접 습작〉은 한국 용접조각의 시원적인 작품으로 거론되지만 자코메티의 선 조각을 상기시키는 작품이다. 이듬해 데이비드 스미스의 〈탱크 토템〉처럼 표지판 같아 보이는 작품인 〈형태 구성〉 등은 모두 사진으로만 전하지만 단순한 선이 아닌 철봉의 마티에르를 살리려 노력한 점이 드러난다. 1957년 홍익대에 '철사조각실'을 연 김정숙에 의해 용접조각 교육이 이루어졌고, 여기서 교육받은 젊은 작가들에 의해 구성적인 철사조각이 제작되었다.

본격적인 미국의 금속조각이 소개된 〈미국 작가 8인 전〉이나 잡지를 통해 유입된 정보는 추상조각의 성행과 함께 한국의 젊은 조각가들이 새로운 재료로써 용접과 금속조각에 집중하게 하였다. 서구에서 제2차세계대전 후 실존성의 표현에 적합한 재료로써 용접조각이 위치하였던 것처럼 한국전쟁 후 조각가들은 자신의 실존성을 표현하기 위해 용접조각에 관심을 가졌다. 송영수1930~1970의 물상 재현적인 성격을 제외하고는 철사로 구성을 할지라도 용접을 통해 이룩할 수 있는 금속표면의 마티에르를 강조하는 경향이 있다. 이는 분명 회화의 앙포르멜에서 추구한 비형상의 감정과 직결된다. 철조는 용접의 물질성을 살린 경향과 선의 구성을 보이는 두 유형으로 전개되었는데 이종각, 주해준, 남철 등은 선의 구성에 대한 여러 시도를 보여주었다. 김찬식1932~1997은 추상적 인체를 골조로 표현한 듯한 동세를, 송

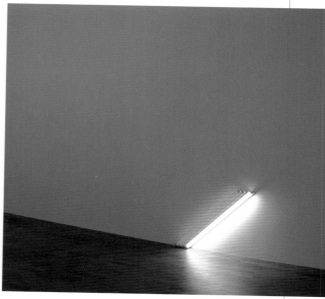

리차드 스라와 댄 플래빈의 작품이 있는 전시장 풍경(왼쪽)과 댄 플래빈의 작품(오른쪽) 1968년. 독일 프랑크푸르트현대미술관 소장.

영수는 금속성을 통한 날카로운 고통의 상징을 보여주었다.

새로운 기법으로서 철을 다룸에 있어 선 조각이 특히 성행하게 된 이유로는 재료에 대한 탐닉, 서구 사조의 영향, 전후의 실존성 이외에 동양에서의 전통 계승이라는 면도 있다. 추상미술의 본질을 서예에서 찾았던 이 시기 한국의 작가들에게 있어 철사의 연성은 말 그대로 공간에 드로잉이 가능한 붓 자국으로 이해될 수 있었다. 김종영1915~1982의 〈근교〉(1960년)는 고대 중국의 비문에서 흔히 사용되는 해서체를 보여주고 있어 이러한 심증은 더욱 굳어진다. 장우성과 함께 전시한 〈2인전〉에 출품했던 1958년의 〈전설, 작품 58—2〉가 철판을 오려 용접한 것임에도 기본적인 형태가 한자의 '문門'을 골간으로 하고 있는 것은 김종영이 한자를 공간에 쓰기 위한 방식으로 용접과 철조를 사용했다는 것을 증명한다. 언뜻 건축적인 도형으로

노사나불좌상 철, 보물 1292호. 880년경. 강원도 동해시 삼화사 소재. 철을 주로한 조각은 고대 불상에서도 확인할 수 있다.

보이기도 하지만 공간을 흰 종이로 생각하고 들여다본다면 바탕에 배어들어가는 파묵과 짙은 먹선, 그리고 삐침을 상상할 수 있다. 한국의 선 조각은 서체추상처럼 단순한 이식의 과정으로만 인식할 수는 없는 동양정신의 일부분으로 이해할 수도 있는 것이다.

김영중1926~2005의 〈해바라기 가족〉(1962년)은 목조로 인체를 수직의 선으로 표현하여 금속성이 주는 비극성이나 실존성이 아닌, 공간에서의 고독이나 관계성을 보여준다. 또한 1960년대 이후 천 조각을 나무에 걸어 바람에 의한 수평의 움직임과 주변환경 전체를 작품의 공간으로 끌어들인 이승택의 작업은 '선적 구조'가 아닌

주술적인 내용을 보여준다. 수직성 지향의 관점에서 벗어난 내려뜨리기, 직조 등 전통적인 방식에서 벗어난 일련의 작업은 기성 조각에 대한 반기로서 실험정신을 보여준다.[32] 1970년대 후반에서 80년대 초 전국광1945~1990이 시도한 공간 속의 밧줄 설치는 매스의 내면에 대한 연구의 지속선이라는 점에서 최근 많은 작가들이 매스의 표현인 그물짜기의 선험적인 작품이라 할 수 있다.

이러한 선적인 요소 이외에 조형요소인 선 자체로서 공간에 3차원적 조소예술로서 존재 가능한가에 대한 무한한 도전이 현대 한국 조각과 설치에서 다양성을 이룩한 자원임은 분명하다.

십자고상(옆면 왼쪽) 송영수, 철, 89
×30.5×16cm. 1963년. 개인 소장.
성인(옆면 오른쪽) 김찬식, 철, 45×
17.5×9.6cm. 1957년. 목암미술관
소장.
해바라기 가족(오른쪽) 김영중, 나
무, 152×42×29.2cm. 1962년. 유족
소장.

경계를 넘는 선

선 조각은 공간에서의 구성을 가능케 하는 성격 덕분에 추상미술의 전개와 궤를
함께하는 경향이 있다. 한국 현대조각에서 선 조각의 전개는 김정숙이나 김종영의
예에서 보듯 단지 점의 연결선으로서 이해할 수 있는 단조로운 연필선이라든가 형
태의 골조를 표현하는 데서 시작한 것이 아니었다. 공간에 드리운 선은 정신적인
사고를 포함한, 즉 무게감을 갖는 선으로 작용하였다. 선 하나하나의 표정이랄 수
있는 마티에르를 지니거나 다른 두께나 면의 대조를 통한 서정적인 것이라 할 수
있다. 한국 추상조각의 특성과도 같은 서정성이 선 조각에서도 지배적이라는 것은,

미니멀리즘 작업조차 동양의 침묵이라든가, 장자에의 비유 등으로 해석되는 연극적 장치와 연계된다. 매스를 떠나 공간에의 드로잉이라는 순수조형 의지 이외에 움직임의 궤적으로 이해된 선은 키네틱과는 다른 유형의 공간을 창안하였다. 시간성을 주입한 목적이 아닌, 고고학적 상상력이나 전통적인 기호를 가함으로써 시간을 간직하는 상징이 되는 것이다.

한국 현대조각에서 선 조각은 금속에 의한 공간에의 드로잉, 직조, 내려늘어뜨리기, 바닥에 놓이기, 벽에 붙여지기, 광선에 의한 공간의 분절 등에서부터 외부 공간에 기념비적인 거석문화로의 회귀까지 다양한 양상으로 나타난다. 이러한 다양한 변주는 미술의 장르 개념 해체에도 기인하지만, 새로운 재료의 사용과 과학기술과의 접목에 힘입은 바가 크다. 특히 컴퓨터의 가상공간 체험은 스타워즈 다스 베이더의 빛나는 검처럼 빛을 선으로 인식한 많은 작업을 가능하게 하였다. 유연한 선을 기본으로 하는 나무나 금속을 이용한 작품 이외에 테이프를 이용한 하이퍼리얼리즘 계열의 구축적 공간 창조, 얇지만 탄력이 좋은 선으로 형태를 만들어 '투명성' 을 드러낸 작품들은 다양한 재료의 사용으로 가능했던 것이다.

짧은 선으로 이루어져 외형상 그물짜기로 보이나 실은 선 이외의 공간을 드러내는 작업은 선을 '틈새' 로 나타냄으로써 회화적인 드로잉의 원리를 적용한 예이다. 이렇게 형상을 구획짓는 요소로 선을 차용한 작업들은 회화와 조각의 경계를 허물고 풀어헤쳐진 연필선의 드로잉으로 실이 걸리기도 하고, 마치 컴퍼스를 열심히 움직여 도안된 형태처럼 선의 운동 결과가 형태로 나타나기도 한다. 선이라고 생각되는 모든 가능성, 이를테면 스케치북에 신체성이 드러나는 추상적인 드로잉을 한다든가, 누드모델의 빠른 움직임을 묘사하는 크로키를 한다든가, 도자기를 세밀히 그려본다든가, 도구를 이용하여 기계적인 공간을 생성해본다든가, 초현실주의자처럼 아슬아슬한 선 위에 집을 얹어본다든가 하는 등등의 상상 가능한 모든 생각을 무한히 풀어넣고 있다. 여기에 더하여 인체의 움직임에 반응하여 쏟아지는 빛을 통해 조응하는 형상을 만들기도 한다.

그 어느 시대보다 작품을 생산하는 많은 작가의 머릿속에 '선' 이 자리 잡은 이유

바다 김세일, 스테인리스 스틸 선, 250×70×200cm, 2004년, 작가 소장.

밧줄을 이용하여 매스의 겉과 속을 형상화한 전국광의 작품 '그물짜기'라고 명명해 볼 수 있는 작품들은 이미지 그대로 그물을 현현하는 동시에 오브제를 넣어 직조함으로써 매스의 문제를 다루거나 공간에 집짓기라는 선의 건축적 작업을 보여준다.

는 "생각은 곧 조각이다. 단지 하나의 대상물로부터 파생되었거나 아니면 어느 정도 물질화 과정을 통해 만들어진 조각품보다는 '생각한다'는 행위가 이 세상에서 당연히 훨씬 더 격정적으로 작용한다"는 요셉 보이스의 말처럼 어느 요소보다도 선이 열려진 공간의 무한한 생각을 가능케 하는 기초 조형요소인 탓에 있다.[33]

문명의 기록으로서 조각 재료

 전통적으로 조각은 재료·주제·형태 등에 의해 분류되어 왔다. 장르 개념이 미술의 주요한 분류 개념이었던 과거, 이러한 분류방식은 아주 적절한 것이었다. 하지만 자유로운 재료의 조합과 기법의 혼용, 매체의 발달로 말미암아 더 이상 회화니 조각이니 하는 분야의 고유성을 주장할 수 없게 된 지금, 조각을 의미하던 공간

고종황제릉인 홍릉의 마석(왼쪽)과 순종황제릉인 유릉의 마석(오른쪽) 경기도 남양주시. 홍릉의 조각은 전통에 입각하여 조영한 홍릉의 조각과 일제강점기 일본인 조각가의 마케트에 의해 만들어진 조각이 다른 조형 정신 아래 제작된 형태를 보여준다.

을 점유하는 미술은 '입체'라는 분야로 통합되어 지칭되는 경향이 있다. 그럼에도 현재까지 조각은 재료에 의해 구분되는 것이 가장 일반적인 방식이다.

재료가 가장 큰 구분법이라는 것은 조각이 여타의 미술보다 물질성이 강조된다는 것을 의미한다. 형태, 공간, 질감, 재료, 색채, 선으로 일컬어지는 조각의 요소가 바로 재료의 성격에 따라 다르게 형성되는 탓이기도 하다. 조각은 재료에 더하여 만드는 방식에 따라 분류하기도 하는데, 예를 들어 철조의 용접과 주물 등이 그러한 것이다. 현대조각은 조합(아상블라주assemblage)이라는 방식의 도입을 통해 다양한 양상을 창출하게 되어 양의 확대, 시간성의 도입, 다양한 재료의 혼용 등이 가능하게 되었다. 곧 기술의 발달이 조각 영역의 확장과 밀접한 연관이 있다.

조각을 분류하는 방식에는 또 부조浮彫, relief, 환조丸彫, modelling라는 것이 있다. 이는 공간을 점유하는 면에 의한 분류라고 할 수 있는데 부조는 단면만을, 환조는 모든 면을 감상할 수 있는 조각이다. 따라서 공간에서 한 면만이 보여지는 부조는 회

욕망(남과 여) 마이욜Aristide Maillol, 1861~1944, 1907년. 덴마크 칼스버그 그립토텍 소장. 부조는 전체가 도드라져 환조에 가까운 것도 있지만 후면을 제외한 면을 본다는 특징이 있다.

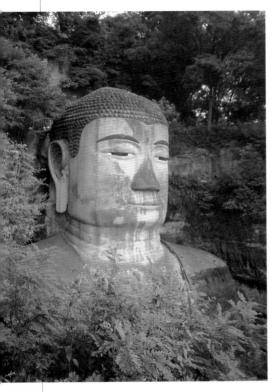

낙산樂山 능운사凌雲寺 대불(왼쪽) 587cm. 713~803년. 중국 사천성 소재. 이 불상은 원래 13층 전각으로 보호되고 있었으나 명나라 시대에 전각은 없어지고 현재는 노출되어 있다. 거대한 부조인 마애불의 양상을 알 수 있다.
트롤(발굴용 삽)(오른쪽) 올덴버그Claes Oldenburg, 1929~, 1971년. 덴마크 크뢸러밀러미술관. 올덴버그의 조각은 일상의 사물을 거대한 크기로 확대하여 장소성을 부여한다.

화성이 강한 조각이다. 회화는 그 내부에 공간감을 표현하기 위하여 그림자를 그리거나 입체감을 내기 위하여 음영법을 강하게 적용하기도 하고 원근법을 사용하는 등 다양한 시도를 하고 있으나 부조는 실지로 평면 안에 공간을 형성한다. 따라서 부조는 회화에서 이루지 못한 공간의 점유와 조각에서 아쉬운 나레이션적 구조를 전개할 수 있으므로 두 영역의 중간적 형태이되 고유한 특성을 지닌 분야이다. 이

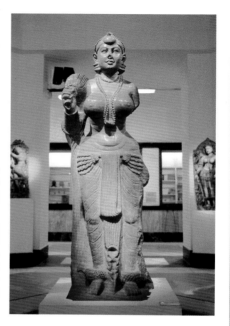

약시상(오른쪽) 사암, 163cm. 기원전 1세기 중엽. 인도 사르나트박물관 소장. 인도 전통 여신상인 약시상의 풍만한 몸매는 다산과 풍요를 상징한다.

전생담 중 석가 탄생도(아래) 인도 델리국립박물관 소장. 석가모니의 어머니 마야부인의 출산 자세는 생명성을 상징하는 인도 전통 약시상에서도 볼 수 있는 자세이다. 부조는 석가모니가 룸비니 동산에서 태어나 일곱 발걸음을 걸었다는 것을 한 번에 말해줄 수 있는 것처럼 이야기 구조를 쉽게 풀어낼 수 있는 조각 방식이다.

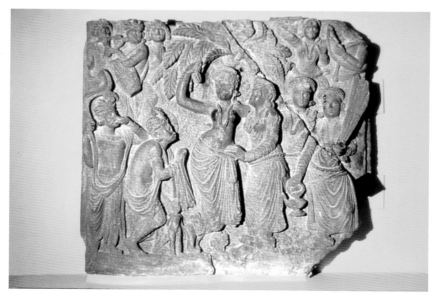

밖에도 자연적 형태의 묘사를 기준으로 한 추상(비구상)과 구상, 주제를 구분법으로 한 인물조각이나 동물조각 등으로 분류하기도 한다.

조각의 재료는 내구성이 우선이었지만 요즘의 조각가는 모든 물질이 조각의 재료가 될 수 있다고 생각한다. 그것은 20세기 조각가들이 물질 자체가 표현의 대상이 될 수 있다고 생각한 것만큼이나 변화를 의미한다. 예술에서 다양한 생각의 전개는 또한 인간 의식의 확대를 의미하는 것이기 때문이다. 현재도 등장중인 조각의 재료는 일반인의 상식을 뛰어넘는 것들로 이루어져 있을 것이다.

조각의 재료 중에 가장 많이 애용된 보편적인 것들을 살펴보는 과정에서 일련의 경향을 찾을 수 있다.

야생뿌리 존 챔벌레인John Chamberlain, 1927~, 175×133×95cm. 1959년. 독일 프랑크푸르트현대미술관 소장. 폐자동차 등 산업 폐기물을 이용하여 만든 작품으로 일상생활의 폐기물을 이용한 작품들을 일명 정크아트라고도 한다.

그것은 조각의 재료와 역사를 함께 이해할 수 있다는 사실이다. 물론 견고하지 못한 재료는 시간을 견디지 못하고 유물로써 과거를 전하지 못하는 한계가 있다. 고대조각은 대부분 돌이나 벽돌로 이루어졌고, 이후 나무와 청동 그리고 철 등 금속과 밀랍 등의 수순으로 열거할 수 있다. 마치 그림이 바탕재와 안료가 견고해야 하듯 조각도 재료의 견고성이 역사성을 유지시켜준다. 그리고 시대의 취향과 과학적 기술이 재료를 선택하는 기준으로 작용하는 것이다. 조각의 재료는 또한 석조·목조·동조 등 조각의 세부적인 분류방식으로 작용하고 있다.

Zin Zum II 바넷 뉴먼Barnet Newman, 1905~1970, 철, 1969~1985년. 독일 뒤셀도르프주립미술관 소장.

인간 정신의 그릇, 뼈조각〔骨彫〕

우리나라 구석기시대의 존재를 증명하는 석장리 유적에서 발견된 고래뼈 한 조각에는 음각선으로 그림이 그려져 있다. 또한 북한 구석기 유적에서 출토되었다고 보고된 뼈조각도 있다. 이들은 과거 인류가 조형적인 작업을 하였던 것을 알려주는 자료이다.

뼈로 만든 형태들을 가장 최초의 조각 유물로 보기도 하지만 피그말리온 신화에서 증명되는 것처럼 가장 아름답고 가치 있는 뼈 종류의 재료로는 상아를 들 수 있다. 상아를 다루는 솜씨는 목걸이를 만들거나 화살촉을 만드는 공예적 기술과 직결되어 있는데 근동, 이집트 등지에서도 아름다운 상아조각을 많이 볼 수 있다. 피그말리온이 이상적인 여성상을 상아로 조각했다는 점에서도 과거 다양한 크기의 상아가 사용된 것을 알 수 있다. 유럽 구석기시대에 제작된 오뜨 가론느 지방 레스피규 동굴에서 발견된 상아로 만든 여인상은 도식적인 인간의 형상을 보여준다. 이러한 상아로 만든 인간이나 동물 형태의 조각은 대부분 부적의 용도로 추정된다.

고대 세계의 활발한 문화교류 흔적으로 들 수 있는 이집트와 그리스 문화의 연계성은 〈염소를 맨 무어인〉이나 날개를 단 고전적 형태의 〈스핑크스〉를 통해서도 확인할 수 있다. 이 형상들은 장식품을 상기시키지만 정신체의 현현으로서 뼈조각은 애니미즘적 사상과 연계되어 조각이 지닌 무한한 힘의 발현체로서 인식된다. 곧 상아일 경우, 코끼리가 가진 무한한 힘과 그 영혼의 무게는 조각의 형상에 그대로 전이되어 힘으로 작용할 수 있는 것이다. 이는 맹수 이빨 형태가 시간이 지남에 따라 장식화되면서 곡옥으로 변화되었을 가능성이 큰 것과 같은 이치로 재료와 기능적 형태는 과거 조각에서 동일한 요소로 간주되었다.

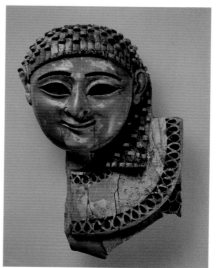
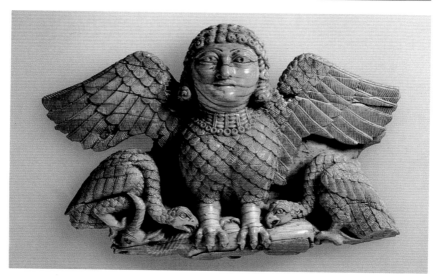

산양과 타조를 운반하는 누비안의 짐꾼(맨위 왼쪽) 상아, 기원전 9~8세기. 이라크.
스핑크스의 얼굴(맨위 오른쪽) 상아, 기원전 8세기. 이라크.
하피(위) 상아, 기원전 8세기. 이라크.
고대에 상아는 동물의 신령스런 힘이 전이된 상징적 재료 중 하나였다.

시간의 벽을 뛰어넘은 기록자, 돌조각〔石彫〕

과거의 건축, 조각, 회화, 공예 등 모든 미술은 사원이나 무덤에서 통합되었다. 미술은 모두 개별적이되 통합적인 형태로 존재하였다. 예를 들어 파르테논 신전을 건축으로만 볼 수 없는 것처럼, 인도의 엘로라에 있는 카일라사나타 사원도 조각적인 형태를 유지하고 있다. 거대 암벽을 깎아 들어가 형성한 카일라사나타 사원은 총체적으로는 우주를 형상화하였고 조각이 건축의 장식물이 아니었음을 증명한다. 이들이 건축이나 조각 모두에서 통합적으로 작용할 수 있었던 것은 돌이라는 재료의 특성에 기인한다.

돌을 가공하여 작품을 만드는 가장 일반적인 방식은 돌을 깎는 것이다. 석조는 돌의 재료에 따라 세분되며 대리석제, 화강암제 등으로 분류되기도 한다. 석조에서 가장 염두에 두는 것은 도구를 이용하여 조각할 때 형태를 잘 유지하며 실패율이 적은 암질의 것을 주로 이용한다는 것이다. 따라서 끌이나 정에 맞아 튀는 부분이 적은 부드러운 돌을 많이 이용하는데 무늬가 아름답고 입자가 고른 부드러운 돌이 가장 많이 애용되는 재료이다.

대리석이나 납석은 입자가 가늘고 부드러운 돌의 대표격이다. 대리석은 희고 우윳빛이 도는 것과 분홍색의 사암제 대리석 등 종류도 아주 다양하며 자연의 무늬를 이용하여 조각의 문양으로 사용할 정도로 선명하고 아름다운 무늬를 가진 것도 있다. 서양조각사에 등장하는 석조는 대개 양질의 대리석으로 제작된 것으로 널리 알려진 미켈란젤로Michelangelo di Lodovico Buonarroti Simoni, 1475~1564의 〈다비드〉나 브랑쿠시의 〈뮤즈〉는 대리석의 밝고 부드러운 색상과 다듬기 쉬운 성질을 잘 보여준다.

미켈란젤로의 〈다비드〉는 미켈란젤로가 조각하기 위해 손수 구한 돌이 아니었다. 당시 최고의 조각가 두초Agostino di Duccio, 1418~1498가 피렌체성당의 수호성자상을 만들려고 구한 돌이었다. 피렌체의 시민들은 아름답고 거대한 대리석에 생명을 불어넣을 거장을 기다리고 있었다. 미켈란젤로에 의해 〈다비드〉가 되기 전까지 모든 작가들에게 이 돌은 작품을 만들고는 싶지만 감히 손대기에는 너무나 크고 정

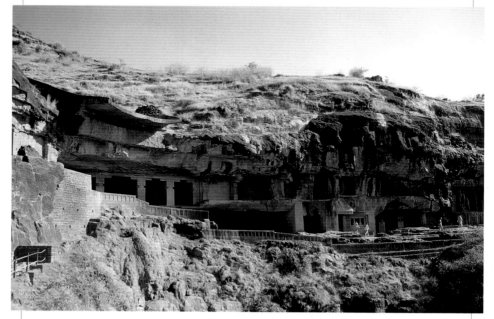

아잔타 전경 인도 아잔타 석굴은 전체가 암벽으로 된 산을 깎아 들어가 조각을 하였다.

교하였다. 조각을 해야 된다는 중압감은 공포심까지 불러일으켜 돌이 세상에 드러난 50년 동안 '악마의 대리석' 이라 불리고 있었다.

엄청난 크기의 이 대리석은 미켈란젤로에 의해 밖에서부터 안으로 깎여져 형태가 완성되었다. 그 어느 조각가의 〈다비드〉보다 생생하며 찰라적인 힘을 담은 조각이 된 것도 어쩌면 돌 형태의 한계에서 기인한 것인지도 모른다. 기다란 사각의 형태는 조각상이 손을 높이 들어올리게 할 수 없는 한계를 안고 있었다. 그래서 미켈란젤로는 오른손에 작은 돌을 움켜쥐고 허벅지에 댄 채로 미간에 잔뜩 힘을 쥐어 거인 골리앗에게 돌팔매를 하기 전의 다비드를 표현하였다. 채석장 가까이에서 조각된 상은 여러 사람의 힘을 동원하여 골목을 지나 피렌체의 중심에 있는 베키오궁 앞에 전시되었다. 당대 최고의 권력 중심에 있는 인물과 교회의 힘을 예술작품

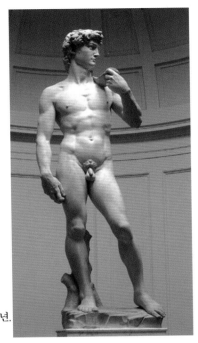

다비드 미켈란젤로, 대리석, 높이 408cm. 1501~1504년.
이탈리아 피렌체 아카데미아미술관 소장.

을 통해 증명한 것이다.

　이제는 풍화를 피해 아카데미아미술관의 실내로 들어왔지만 다비드상은 오랫동안 광장의 주인이었고 여전히 그 시대 어느 조각도 보여주지 못한 미묘한 힘을 드러내고 있다. 그 힘의 원천은 다비드 얼굴에서 확인할 수 있다. 고수머리의 이 가냘픈 체구의 소년은 결코 강한 근육질이 아니지만 균형잡힌 몸매에 지적인 모습이다. 정결한 실루엣이 그러한 성격을 더욱 강하게 드러내는데, 이 고요한 대리석 작품의 얼굴에서 가장 인상적인 것은 미간의 작은 주름이다. 신경질적인 이러한 집중은 이 소년이 육체적 힘에 의해서가 아니라 지적인 힘으로 거인을 눌렀음을 암시하는 것이다. 그리고 그러한 신경질은 힘과 분노의 공평한 표현이기도 한 것이다.

　근대의 미술사학자 빈켈만은 르네상스 미술의 힘이었으며, 근대에 재조명된 그리스 미술을 "고귀한 단순과 고요한 위대"라고 정의하였다. 그는 고대 유적지에서

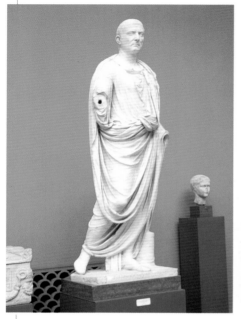

로마시대 초상조각(왼쪽) 대리석, 덴마크 칼스버그 그립토텍 소장.
로마시대 헤라클레스상(오른쪽) 대리석, 덴마크 칼스버그 그립토텍 소장.

출토된 대리석 석상을 통해 그리스 미술의 양식적 특성을 추출한 것이다. 오랫동안 바닷물 속이나 땅 속에 있던 작품들은 대리석의 희고 아름다운 특성을 그대로 지니고 있었다. 하지만 그가 보았던 순백의 대리석 작품들이 실은 아주 조야하며 현란한 색채로 뒤덮여 있었다는 사실이 알려진 것은 그 후로 아주 오랜 시간이 지나서였다. 대리석의 색상이 주는 아름다움이 작품의 특성이라고 생각한 것은 아주 후대의 일이었으며, 고대 그리스인들에게는 유백색의 대리석도 형태를 만든 뒤에는 채색을 해야 완성되는 단지 1차적 재료에 불과했던 것이다. 그래서 고대 그리스·로마 대리석 조각의 아름다움은 겉모습을 벗은 내부까지도 아름다운 데 있었다고 재정의할 수 있다.

　중국 진·한 대의 화상석畵像石은 돌에 문양이나 고사古事의 내용을 새긴 것으로

아소카왕의 석주 주두 사자상(왼쪽) 대리석, 213cm. 기원전 240년경. 인도 사르나트박물관 소장.
불좌상(오른쪽) 분홍색 사암, 68cm. 2세기 중엽경. 인도 사르나트박물관 소장.

무덤이나 궁실 등 건축 벽체의 표면장식으로 사용한 것이다. 화상전畵像塼은 돌 대
신 벽돌에 만든 것으로 화상석과 동일한 형태의 구조물이다. 화상석과 화상전은 붓
대신 칼로 그림을 그리듯 표현하여 조각과 회화의 두 요소 모두를 지니고 있다.[34]
곧 부조의 특성을 지니고 있는데, 우리나라 울주 반구대의 암각화도 회화와 조각의
요소를 다 지니고 있는 유적이다. 고래, 호랑이 등 동물과 인간을 새긴 암각화는 암
벽화와 달리 쪼기, 새기기, 갈기 등의 기법을 다양하게 보여주어 도구의 발달과 함

불입상 섬록암, 3세기경. 인도 델리국립박물관 소장.

께 조각 기술이 발달했다는 것을 알 수 있다. 철기시대에 들어서야 가늘고 긴 선이 나타났다는 것은 철기의 사용으로 예리하고 강한 도구가 만들어졌다는 것이다.

석회암을 많이 사용한 이집트 석상들은 당시인들의 모습을 재현하고 있으며, 고대 수메르의 섬록암 석상은 근동近東의 역사를 전하는 역할을 하고 있다. 인류 최초의 조각 작품으로 거론되는 〈뷜렌도르프의 비너스〉는 한 손에 들어오는 누런빛이 도는 석회암질의 자갈에 도구를 이용하여 새긴 것이다. 인도에서는 구멍이 숭숭 뚫린 현무암 지대에 조각을 한 아잔타석굴 조각군이나 박물관 전시실에 모셔진 분홍색 사암계 대리석의 여신상, 검은빛이 도는 섬록암에 조각한 불상 등이 타자의 눈에

빌렌도르프의 비너스 석회암 자갈, 15cm. 기원전 3
만~2만 5천 년. 비엔나 미술사박물관 소장.

는 모두 인도 조각의 특성을 보유하고 있는 것으로 평가된다. 특히 인도 불상의 경
우 마투라 불상 계열은 밝은 색의 분홍제 사암이, 간다라 불상 계열은 어두운 섬록
암 계열이 많이 이용되고 있는 점 등을 보면 돌의 경도나 암질의 특성보다는 양식이
나 민족성이 조각에 더 중요한 요소로 작용하는 것으로 보인다.

　우리나라가 '석불의 나라' 로 일컬어졌던 만큼 우리의 고대 조각사는 많은 수의
석불상으로 이루어져 있다. 화순 운주사 영역에 지천으로 널려 있는 것도 돌부처이
고, 마을 입구에 모셔진 미륵불도 거의 모두 돌로 만들어진 것이다. 이들은 주로 우
리나라 산의 바위를 형성하는 암석인 화강암을 재료로 하여 만들어졌다. 거대한 바
위절벽에 부처의 형상을 새긴 마애불이나 우뚝 솟은 큰 바위를 몸체로 한 미륵불
등은 현대 작가들에게 영감을 불러일으키는 원천이 되기도 한다. 특히 우리나라 고
대 조각사를 화려하게 장식한 석굴암의 조각군은 훌륭한 예술가의 솜씨와 정신성
그리고 정치적·경제적 후원이 훌륭한 문화유산을 양산한 예이다. 또한 경주 남산
의 수많은 불상들은 바위가 그대로 부처님이 되게 한 신라인의 마음을 읽을 수 있

경기도 매산리사지 미륵당 불상
화강암, 고려시대. 우리나라 산
과 바위를 형성하는 화강암으로
조성된 불상이다.

게 하며, 서산 마애불은 백제 미술의 특성인 우아하고 세련된 미를 발산한다.

　돌에 대한 재료적 이해는 고대 세계를 지배한 정신적 구도 안에서 이해되어야 한
다. 선돌과 지석묘와 거대 석묘 그리고 솟대와 돌장승과 민속적 돌탑에 이르기까지
돌은 그 자체로서 신앙과 연관되어 있다. 따라서 정신의 물질적 현현으로서 이해되
는 대상물로 간주할 수 있다. 알타이 문화권에서 갖는 돌에 대한 각별한 생각은 현
대 모더니즘의 연장선상에서는 역사에서의 전통과 민족적 정체성과 연관되어 해석

생각하면 모두 아픈 나날들−7 고정수, 대리석, 43×53×31cm. 1995년. 작가 소장. 전통은 돌이라는 재료로 접근해 갈 때, 대리석은 화강암처럼 표현하는 것도 현대작가의 한 특성이 되고 있다.

할 수 있다. 특히 형체를 만들기 위한 단단한 자료로만 인식하는 데 머물지 않고 그 것의 표면성과 성격(암질의 성격)에 치중할 때, 재료의 성격을 표현 요소로 삼은 예 가 될 것이다.

우리 조각사에 나타난 다양한 석조의 양상은 비단 종교 조각에 한정되지 않은 무 한한 가능성을 제시하며 전개되고 있다. 특히 돌 그대로의 심성에 착안하여 지나친 인공을 절제하며 한국적 정신성을 표현하는 작가들은 자연과 인간의 조화, 깊은 철 학적 사색의 의미를 석조라는 재료성에서 찾는 경향을 보인다. 이는 현대 작가들이 궁구하는 전통에 대한 인식을 재료라는 측면에서 접근하는 방식이자 인류 원초적 인 유형의 조각에 대한 탐구이기도 하다.

외유내강의 아름다움, 나무조각〔木彫〕

예부터 단단해서 견고하게 여겨지는 나무나 무늬 결이 아름다운 나무 등은 전통적인 조각의 재료였다. 많이 이용하는 수종으로는 소나무pine, 삼나무cedar, 감나무persimmon, 오리나무alder, 느릅나무elm, 참나무oak, 단풍maple, 밤나무chestnut, 백양목poplar, 호두나무walnut, 벚나무cherry, 흑단ebony, 주목redwood, 쇠나무ironwood 등으로 이들은 무늬나 색이 곱거나 쇠처럼 단단하여 내구성과 광택이 있거나 가공하기에 쉬운 점 등의 장점을 가지고 있다. 하지만 목재 자체가 다른 재료에 비해 내구성이 좋지 못하고 크기도 제한이 있으며 해충, 화재 등 외부의 침해 조건을 쉽게 견디지 못해 오래도록 보전되지 못하는 단점이 있다.

나무는 아마도 가장 오래된 조각의 재료였을 것인데, 피카소를 비롯하여 입체파에 지대한 영향을 미친 아프리카 조각도 원시성을 지닌 목조였음은 주지의 사실이다. 동양에서도 중국 한漢대 고분에서 출토된 목용木俑의 존재를 통해서도 오래 전부터 나무로 조각이 만들어져 왔음을 확인할 수 있다. 한대의 목용은 춤추는 무녀, 노인, 개에서부터 마차 등 다양한 인간과 동물, 기물들의 모습을 띤다. 무덤에서 출토된 사람이나 물체 모양은 죽은 이와 함께 다른 동물이나 사람을 매장하는 방식인 순장殉葬을 대신하는 것이었다. 곧 살아 있는 생명체를 대신하여 그 형체의 조각을 함께 매장하였던 것이다.

서양 미술사상 중세 교회 조각에서의 목조는 가장 극적이며 고조된 감정의 표현에 아주 적절히 이용되었다. 독일 쾰른 성당의 〈게로 그리스도의 책형〉이나 〈피에타〉에서는 목재의 성질을 이용한 감정의 표현을 볼 수 있다. 중세미술이 인간 감정의 배제라는 원칙을 철저히 지니고 있었음에도 불구하고 이들은 보는 이로 하여금 죄책감을 배가시키거나 끓어오르는 동정심을 폭발하게 하는 특별한 힘을 지니고 있다. 그것은 바로 부드러운 살결의 인체를 표현하여 실재감을 강조함으로써 자신들이 저지른 죄악에 몸을 떨게 하는 방식—그리스도의 책형—이나, 그로테스크할

목조 피에타 독일 프랑크푸르트 성 바돌로뮤 성당. 목조는 자유로운 채색이 가능하여 특히 중세 성상에서 많은 제작례를 보인다.

정도로 과장된 데다가 강한 색채를 사용함으로써 두려움을 일게—피에타— 하고 있기 때문이다. 재료를 쉽게 깎고 다듬을 수 있다는 것은 표현의 자유를 보장하는 것이다.

동양에서 한국은 돌[石]의 나라, 중국은 전돌[塼]의 나라, 일본은 나무[木]의 나라라 한다. 한국은 산에 지천으로 널린 돌을 이용하여 탑을 만들거나 불상을 만들어 왔고, 중국은 흙을 구워 전탑을 만들거나 소조상을 만들었으며 일본은 고온다습한 기후에서 잘 자란 나무를 베어 목탑과 목불을 만든 사실을 간접적으로 전하는 말이다. 그리고 사실 우리나라의 목조상은 대부분 조선시대 것인데 비해 일본에서는 그보다 오래된 고대의 유물들이 아주 잘 남아 있다.

이러한 유물 가운데 일본 광륭사의 목조 반가상은 그 국적에 대해 많은 논란을 일으키고 있는 상이다. 우리나라의 국보83호 〈금동미륵보살반가상〉과 아주 흡사해서 한반도에서 건너간 것이 분명하다는 주장이 있기도 하고, 양식상 조금 다른 점을 들어 일본에서 제작된 것이라고 하기도 한다. 하지만 적송으로 밝혀진 재료가 일본의 것이라는 의견과 당시 한반도 남부의 것이라는 설이 팽팽히 맞서 각기 두 나라 학자의 의견이 엇갈리고만 있다. 어쨌든 거의 비슷한 시기에 제작된, 거의 비슷한 크기의 조각상을 한쪽에서는 금동으로, 바다 건너 쪽에서는 나무로 만들어진 것을 보존해오고 있다는 사실은 지속적인 흥미를 유발시킬 것이 분명하다.

목조는 나이테를 이용하여 표면 무늬로 이용하거나 각기 다른 목질을 이용하여 다양한 물성을 나타낼 수 있는 자료이다. 단단한 주목이나 흑단을 조형하여 표면을 연마하면 금속성마저 느끼게 하는 경도와 광택을 발한다. 문신1922~1995은 이러한 성질을 이용하여 금속과 같은 느낌을 주는 작품을 보여주었다. 반면 적절히 대패와 까뀌를 이용하여 잘라낸 표면은 예의 브루털리즘을 상기시키며 물성을 강조한다. 근대기 동경미술학교를 졸업하고 돌아온 윤효중1917~1967은 석고로 만든 두상이나 인체상이 중심이던 조선미전에 작가의 손에 의한 칼 맛이 살아 있는 이러한 목조를 선보였다.

현대조각에 이르러 목조는 작가가 생각한 형태의 미에 더하여 자체가 지닌 원초

적인 성격이 강화된 재료 중 하나이다. 나무 자체의 물성을 강조하여 시간성이나 역사성을 도입하기도 하고 다른 물성으로 변화시켜 보이거나 가공에 의해 나타날 수 있는 표현의 다양성은, 형태를 만들기 적합한 부드러운 재료에서 한 발짝 나아가게 하였다. 새로운 개념의 미술이 가능한 재료로 부상한 것이다. 곧 현대의 자연주의에 대한 지향은 나무를 더욱 가능성 있는 재료로 이용하여 나무 자체의 생명성, 그리고 나무를 가공한 숯과 재에 이르기까지 나무의 변용을 통한 새로운 개념을 창출한 것이다. 나아가 나뭇잎이나 수액 등 나무의 부산물도 설치미술에서 주요한 재료의 하나로 나타났다.

물동이 든 여인 윤효중, 나무, 125×48×48cm. 1940년. 리움 소장. 조선미술전람회에 출품한 윤효중의 〈물동이 인 여인(일명 아침)〉은 근대 조각가가 만든 목조를 보여준다.

방윤·춘부(왼쪽) 안규응, 나무, 1927년. 제6회 조선미술전람회 출품작. 조선시대 전통 목각의 모습을 볼 수 있는 작품이다. **상像96―1―풍風(아래)** 전항섭, 소나무·문고리, 130×420×160cm. 1996년. 작가 소장. 한국의 전통과 생명성을 표현하는 도구로 나무를 사용하였다.

흙과 바람의 솜씨, 소조〔塑彫〕

조각가의 작업실에는 흙덩이가 준비되어 있기 마련이다. 흙은 그 자체로 재료가 되기도 하고, 완성된 형태의 이전 단계, 곧 형상을 만든 다음 거푸집을 이용하여 단단한 재료를 흘려 넣어 상을 떠내는 이른바 주형鑄型을 위한 재료로 사용되기도 한다. 조각가들이 사용하는 흙은 도자기를 굽는 데 사용하는 고령토보다는 산화철이 포함되어 붉은색과 누른색을 띠는 일반적인 점토인 경우가 많다.

소조로 제작된 작품은 흙을 어떠한 방법으로 이용하는가에 따라 세분된다. 가장 크게는 불에 굽느냐 그렇지 않느냐이다. 형태를 만들어 그늘에서 그대로 말려 완성

말 소조, 81×70cm. 중국 한대. 독일 인젤 홈브로히미 술관 소장.

된 작품을 점토제clay라고 하겠는데, 사찰 진입로에서 만나는 사천왕상이나 중국의
석굴에서 접하게 되는 고대 소조상들이 이러한 건조법을 이용한 것이다. 자연 건조
법을 택한 소조상 가운데도 흙에 짚을 썰어 넣어 개어 점착성을 높인 것과 심으로
나무를 사용한 것 등이 있다. 중앙아시아의 바미얀 석굴이나 중국의 맥적산 석굴에
서는 커다란 바위를 몸체로 하고 그 위에 진흙으로 대강의 모양을 성형한 석태 소

중국 진시황릉의 병마용갱 전경

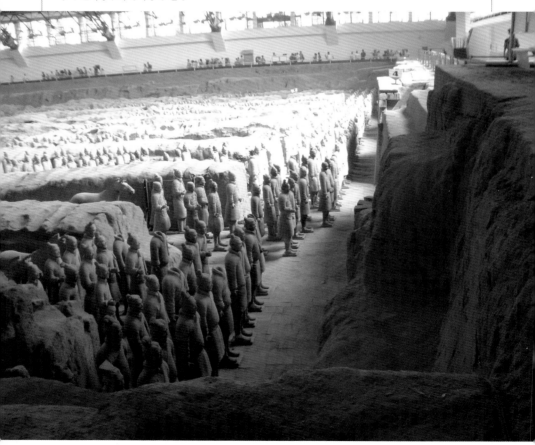

상도 보인다.

중국 섬서성陝西省 임동현臨潼縣의 한 유적에서는 제법 눈치 빠른 관광객이 관광 안내책자를 구입하여 불쑥 내밀면 중국인 특유의 멋진 한자로 사인해 주는 둥글고 붉은빛이 도는 안경을 쓴 노인이 상주하는 곳이 있다. 노인은 1974년 3월, 세계를 놀라게 한 거대한 유적을 발견한 세 농부 중 한 사람인 양지발楊志發이다. 그가 지나 가는 세계인들을 쳐다보며 여생을 보내는 장소는 지금도 발굴이 진행 중인 진시황 의 병마용갱兵馬俑坑이다. 양지발이 소를 몰아 흙을 갈아엎던 넓은 밭이었던 산골 대지 아래가 바로 거대한 전차군단이 잠들어 있던 문화유적지였던 것이다.

이들은 마치 살아 있는 인간과 같은 생생한 모습으로 거의 등신대 또는 등신대를 넘는 크기로 흙 속에 묻혀 있었다. 이들은 빠른 시간 내에 조성될 수 있도록 철저한 분업에 의해 제작되었다. 대규모 공장이라 할 만한 장소에서 여러 장인에 의해 부 분 조립품으로 생산된 인간 형태의 소조는 불에 구운 테라코타로 제작되었다. 머리 와 몸체, 손이 각기 따로 만들어져 합체되었으며, 도구는 실지의 것을 그대로 사용 하기도 하였다. 진시황의 병마용갱은 그 놀라운 소조상을 통해 불로장생의 꿈과 함 께 지배자로서의 위용을 영원히 간직하려는 인간의 욕망을 전언하고 있다.

자연건조법에 더하여 불에서 구움으로써 강도를 높인 것이 테라코타Terracotta이 다. 라틴어의 'terra'는 땅, 대지, 인간이 사는 지구를 의미한다. 곧 흙으로 만든 질그 릇이라는 말에서 시작되어 붉은빛이 도는 흙으로 만든 그릇이나 상을 의미하게 되 었다. 이 기법은 멀리 과거에는 흙을 빚어 구운, 작은 장난감처럼 보이는 고구려, 백 제, 신라의 토우에서부터 현대미술에 이르기까지 오랫동안 사용되고 있다.

고대 조소의 세계를 풍요롭게 하던 소조의 전통을 현대의 한 지점에서 새로운 미 감으로 살아나게 한 작품으로 권진규의 초상조각이 있다. 절제된 양감과 정신의 정 수精髓로 보이는 깊은 사색에 잠긴 표정은 불의 온도에 따라 다르게 나타날 수 있는 테라코타의 색에 의해 한층 강화되었다. 감정이 배제된 듯한 건조한 느낌이 이 작품 을 종교적으로까지 승화시키고 있다. 권진규는 소조로 인체 두상을 만든 다음 틀을 만들고 여기에 흙을 눌러 밀어 붙여 형태를 떠낸 다음 구워 테라코타를 완성하였다.

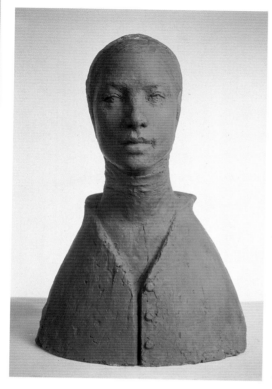

지원의 얼굴 권진규, 테라코타, 49×
31.8×27cm. 1967년. 국립현대미술관
소장.

그는 기본적으로 두 점을 만들어 한 점은 작가가 소장하고, 한 점은 모델에게 주는
방식을 일반화하였다. 결국 같은 틀에서 두 점의 테라코타가 만들어진 것인데, 제작
된 지 40여 년이 지난 후 두 점을 한 자리에서 비교하여 볼 때 계속 털어주고 물도 주
어가며 건조를 막은 작품과 그대로 진열장에 둔 작품은 동일 작품이되 아주 다른 정
서를 야기하였다. 작가의 손을 떠난 작품은 그것을 소유한 사람의 애정 정도나 보관
방식에 따라 다른 성격의 예술품이 될 수 있음을 확인시켜 준 것이다.

　석고나 주물을 뜨기 위한 전단계로서 성형 재료로만 이용한 경우가 대부분이던
서구와는 달리 동양에서는 소조를 이용한 조각을 많이 남기고 있다. 일본의 아름다
운 사찰 가운데 하나인 호류지法隆寺는 한반도와 연관된 국보급의 문화재가 많은 것

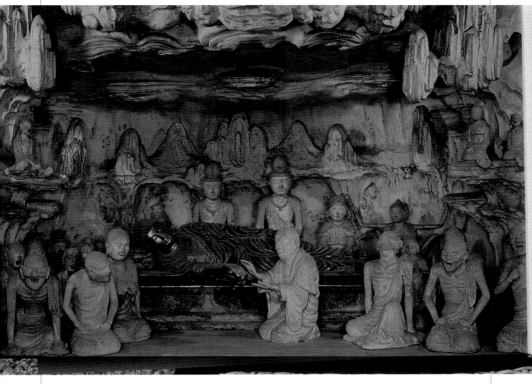

일본 호류지 오중탑 내부 소조상

으로도 유명하지만 금당과 나란히 놓인 목탑 속의 소조상들은 경탄할 만한 세계를
보여준다. 탑 내부 사면에는 각기 불교 경전의 세계를 건설하고 있는 듯한데, 동면
은 병이 난 유마거사를 문수보살이 문안 온 장면, 북면은 석가의 열반涅槃, 서면은
석가의 사리를 나눈 분사리分舍利, 남면은 미륵의 세계를 상으로 만들어 설치하여
놓았다. 특히 동면의 문수보살과 재가신자인 유마거사의 문답 장면은 각 인물에게
걸맞은 표현을 하였다.

신적인 세계를 보이는 듯한 문수보살은 벗은 상체에 탄탄하면서도 부드러운 살
갗이 표현되었고, 입가에는 잔잔하고 평온한 미소가 흐른다. 반면 유마거사는 병을

앓고 있는 노인의 모습을 적나라하게 나타내는데, 병의 고통을 참는 듯 일그러진 미간과 간신히 기대앉은 모습이지만 자신의 논지를 전개하는 예리한 지성의 손짓이 인상적이다. 이들 상은 모두 점토로 성형한 소조로서 부드럽고 쭈글쭈글한 피부 표면 처리 등이 가능한 소조의 현상을 잘 드러낸다. 당시 동아시아의 사상을 나타내는 유마거사상이 돌로 만든 석굴암 감실에서도 나타나고 있으므로 동일 대상을 표현하는 데 있어 재료의 상이성과 풍토의 문제를 생각하게 하는 좋은 자료이다.

소조는 대개 위에 직접 칠하는 것보다는 안료의 정착을 위해 아교질의 밑칠을 하거나 옻칠을 한 뒤에 채색하였는데, 현대에 와서는 흙의 느낌을 보다 강조하기 위하여 직접 표면에 색을 입히는 경우가 많다. 또 테라코타에 의해 나타나는 붉은 색감 자체를 작품이 주는 메시지로 이용하기도 한다. 기와질의 와조瓦造와 도조陶造도

기다림 문옥자, 테라코타, 20×20×35cm. 1990년. 작가 소장. 소조는 작가의 손맛을 살려 감정을 표현할 수 있는 장점이 있다.

합창A(왼쪽) 윤효중, 도조, 46×16×15cm. 1958년. 예술원 소장.
합창B(오른쪽) 윤효중, 도조, 46×15×13 cm. 1958년. 예술원 소장.
흙으로 형태를 만들어 가마에 구운 다음 채색과 유약을 입혀 다시 구운 도조 작품이다.

소조에 포함될 수 있다. 와조는 소조의 연장선상에서 이해되어야 할 것이다. 흙을
재료로 하며 가마에서 구워 완성하기 때문이다. 다만 와조라고 할 때는 경도가 강
한 기왓장 같은 것을 떠올리게 되고 도조라 할 때는 벽돌을 만드는 방식을 생각하
게 된다. 실지로 경복궁 자경전 뒤뜰의 굴뚝을 화려하게 치장하는 부조들은 흙으로
만들어 불에 구운 것이다. 이들은 이른바 도부조라고도 할 수 있으며 각기 따로 구
운 모양판을 조립하여 형태를 만든 것들이다. 와조 중에는 백제의 유적지에서 출토
된 아름다운 연꽃잎이 도드라진 불상 대좌가 있다. 또 고려시대에는 불상이나 나한
상을 도조로 만들었고, 이를 발전시킨 청자 기술이 조각에도 이용되었음을 알 수
있다. 이들 흙으로 만든 작품들은 인간의 손에서 형태가 이루어진 것이지만, 그 어

느 재료보다도 자연의 바람, 불의 힘이 강하게 작용한 것이다. 흙이라는 자연의 대명사는 작품 완성과정에서도 자연의 힘에 기댈 수밖에 없기에 그 어떠한 재료보다 강하게 인간의 감성을 전달하는 기본 재료이다.

금속조

행복한 왕자의 본질, 동조銅彫

동조Bronze는 합성 금속의 주물이다. 구리와 아연, 주석의 어떤 성분이 많이 포함되느냐에 따라 표면의 색이 구릿빛 도는 황동도 되고 청록색의 청동도 된다. 오늘날은 알루미늄과 주석, 알루미늄과 규소 합금을 알루미늄청동·규소청동이라고 하기 때문에 구리─주석합금을 주석청동이라고 구별하기도 한다. 청동은 원래 주석을 가한 구리 합금만을 일컫는 말이었지만 구리 합금 전체를 말하는 경우가 많다. 따라서 요즘은 다양한 색깔의 청동 조각을 많이 볼 수 있다.

금속은 특히 기계를 중시한 미래주의자들과 구성주의자들에 의해 많이 이용된 재료였다. 현대 추상조각의 거두로 자리한 브랑쿠시는 특히 금속의 광택에 매료되어 정말 열심히 표면을 닦고 광 내는 일을 평생 마다하지 않았다. 브랑쿠시의 작품을 둘러싸고 벌어진 일련의 법적 소송은 그가 얼마나 광택을 열심히 냈던가 하는 것을 역설적으로 보여준다.

1926년 뉴욕의 브루머화랑에서 있을 전시를 위해 스타이첸은 파리에서 브랑쿠시의 작품 26점을 배에 실었다. 배가 미국 땅에 닿았을 때 세관원은 면세 품목인 예술작품에서 〈공간의 새〉를 지웠다. 그들은 이것을 프로펠러나 다른 공업품 내지는 치과의료 기구의 일종이라고 평가했다. 따라서 수입관세를 부과해야 한다는 것이었다. 예술품이라는 강변은 받아들여지지 않았고 후에 스타이첸은 휘트니미술관의 설립자이자 작가인 거트루트 휘트니의 후원으로 재판을 시작하였다. 결과는 브랑쿠시의 〈공간의 새〉를 예술작품으로 인정한다는 것이었는데, 이유는 이 작품이 새

인물 호안 미로Joan Miro, 1893~1983, 청동, 1970년. 덴마크 루지애나미술관 소장.

의 속성을 표현하고 있으며 작가 스스로 '새' 라 명명한 데 있었다.

　모더니스트들의 승리로 기록될 세기의 재판이지만 오늘날 현대인들은 이 작품이 청동으로 만들어진 것임에도 불구하고 놀라운 광택을 가지고 있다는 사실에 새삼스레 놀란다. 만일 그때 알루미늄이나 스테인리스 스틸이 일반화되어 있었더라면 브랑쿠시는 청동에 광을 내는 데 힘을 덜 들였을 것이다. 또 형태가 자연물과 똑같지 않고 빛나는 것이라고 해서 모두 공업품은 아니라는 것을 세관원도 알았을 터이다. 하지만 자연적 형태의 재현이 조각을 이루는 주요 단서라는 생각은 한참 후에야 교정될 수 있었다.

　인류 역사의 시대 구분에 청동기시대가 있는 것에서도 알 수 있듯이 오래 전부터 사용된 물체의 성형 방법 가운데 하나가 청동기법이다. 델포이의 아폴론 성소에서 출토된 그리스 〈전차병〉은 그리스 엄격양식을 반영하는데 특히 아래로 죽죽 내려진 옷 주름은 중력을 지닌 천의 질감마저 느끼게 한다. 얼굴은 꿈을 꾸는 듯한 명상적인 표정에 눈은 색을 칠해 따로 박아 넣은 기법을 고스란히 전하는데, 이렇듯 우아한 자세는 전차 경기가 오늘날의 스포츠처럼 인간 끼리의 경쟁이 아닌 신에의 헌정이었음을 증명한다. 고대 그리스 조각에서 보이는 고상하고 품격 있는 조용한 자세는 그들 대상의 행위 목적이 고귀한 것이었기 때문이다. 고대작품으로 보기에는 놀라운 역동감과 추상미를 겸비한 헬레니즘기의 조각으로 알려진 〈베일 쓴 무희〉는 석재나 목재에서는 이룰 수 없던 테크닉과 조형미를 보인다.

　고대 중국의 동기銅器는 상형문자의 발전 과정을 보여주는 문명의 기록서와 같은 역할을 하는데, 섬세하기 이를 데 없는 표면 장식은 실랍법失蠟法을 이용한 주조법을 택한 결과이다. 삼국시대에 많이 나타나는 금동불상도 이러한 방식을 사용하여 작은 부분까지 섬세하게 표현하였다. 1980년 겨울에 진시황릉의 서쪽에서 발견된 동마차 두 대는 실물 크기의 2분의 1이었지만, 실물을 방불케 하는 섬세한 모습은 기원전 220년경 동銅을 다루는 기술력과 미의식을 전하고 있다. 동조는 처음에 작품의 원형이 있어서 이를 떠내는 것이므로 소조 작업의 결과물이기도 하다. 일본 근대 조각가 다카무라 고운高村光雲은 1893년에 쿠스노기 장군상을 만들었지만 7년 뒤에야 외

부에 세울 수 있었다. 목조로 만든 조각은 서양적 주조술이 도입된 이후인 1900년에
야 동상으로 세울 수 있었던 것이다.[35]

동은 철에 비해 무른 편이기 때문에 다듬질이 용이하여 매끄럽고 세밀한 표면이
가능하다. 현대조각에서는 물질성을 강조하는 입장에서 원형의 표면 질감을 그대
로 나타내는 방식이 애용되고 있다. 로댕의 브론즈들도 작가의 손길과 지문이 그대
로 남은 흙의 모습을 유지한 채, 작품의 힘을 감지할 수 있는 울퉁불퉁한 표면을 그
대로 간직하고 있다.

동조는 하나의 틀에서 다수의 작품을 만들어 낼 수 있으므로 동일한 크기와 모양
의 작품이 여러 점 있을 수 있다. 로댕의 걸작품 〈지옥의 문〉은 프랑스에도 있지만
우리나라에서도 볼 수 있다. 이토록 같은 작품이 여러 나라에 있을 수 있는 것은 점

천사의 도시 마리노 마리니Marino
Marini, 청동, 247.9×106cm. 1948
년 제작하여 1950년 주조. 베니스
페기구겐하임미술관 소장.

엄지손가락 세자르Cesar, 1921~1998, 황동, 1970년. 덴마크 루지애나미술관 소장.

토로 원형을 만든 뒤에 석고로 형태를 떠서 보관했다가 얼마든지 더 많이 형태를 떠낼 수 있기 때문이다. 로댕의 작품은 작가가 직접 떠낸 것은 아니지만 실지로 작가가 만든 원형에서 공인받은 단체가 떠낸 것이므로 마치 판화에서 원판을 놓고 찍을 때 에디션 넘버를 붙이는 것처럼 번호를 붙인다. 대체로 13번까지는 작품으로 여기고 그 이상 많은 수를 찍어내면 공예품으로 보는 것이 관례이다.

　동조는 조각을 가장 오랫동안 보존하는 재료로 인식되어 왔다. 그래서 우리는 무수한 걸작품이 목조거나 소조일 때, 심지어 석재일 때도 동조로 재현되어 전시장에 버젓이 자리한 것을 볼 수 있다. 보존을 위하여 작가 스스로 뜬 경우도 있지만 후에 보존을 위하여 미술관이나 소장자가 브론즈로 만든 경우도 있다.

　동화 속 〈행복한 왕자〉의 동상이 사람들에게 버림받았을 때 남아 있던 것은 눈으로 박았던 보석이나 장식으로 사용한 금 등 귀금속을 모두 제거한 몸 덩어리였

카르마─가족 박병희, 동조, 81×42×29cm. 1994년. 작가 소장. 동조 는 흙이나 석고의 중간과 정을 거쳐 형태가 견고성 을 지니게 된다.

다. 번쩍이는 것이 모두 사라진 모습이 흉물스럽다고 느꼈겠지만, 진실로 아름다운 것은 그의 마음이 들어 있던 볼품없는 금속이었다. 대개의 인물상은 동상으로 세우므로 아마도 행복한 왕자는 동으로 만들어졌을 것이다. 진실로 인간의 따뜻한 마음을 담는 데 사용하였던 동의 대표적인 사례를 우리는 동화 속에서 만날 수 있는 것이다.

뜨거움의 미학, 철조鐵彫

철은 인류 역사상 가장 강력한 힘을 지닌 시대를 낳았다. 수많은 새로운 금속이 등장하고 있지만 청동기시대를 무력하게 짤막한 시대의 성격으로 돌린 철기시대는 지금도 계속되고 있다. 우리 주변의 많은 이기利器들이 철로 이루어져 있으며 그 쓰임새의 확대와 더불어 양과 질에서 예술작품으로의 확장도 당연한 것이 되었다.

이상적인 모형 P/K90 올라프 메젤Olaf Metzel, 1952~, 철, 1987년. 독일 뒤셀도르프주립미술관 소장.

철을 다루어 조각하는 데는 다양한 방법이 있는데 그 가운데 가장 대표적인 것이 녹여서 틀에 부어 떠내는 주조법鑄造法과 두들겨 형태를 만드는 단조법鍛造法, 철판을 오리고 용접하여 붙이는 용접법鎔接法을 들 수 있다.

거푸집에 녹인 쇳물을 부어 칼과 창을 만들어 내는 것처럼, 높은 온도에서 철을 녹여 만들어진 쇳물을 이미 만들어 놓은 틀에 흘려 넣어 제작된 조각으로 가장 우리 가까이에 있는 것은 철불상이다. 특히 신라 말에서 고려시대까지 많이 만들어졌던 철불상은 당시의 사회상이나 경제력을 확인 시켜주는 역사적 자료가 되는 동시에 쇳물을 다루는 일종의 공업기술이 발달했던 시대의 기술력도 확인시켜준다. 곧 쇳물 속에 기포를 최소한으로 포함하게 한 공정과 일정한 성분으로 합금하여 깨지거나 뒤틀리지 않게 하는 등의 배려가 필요한 것이다. 서양의 주조가 청동에 치중

되었던 데 비한다면 한국 조각의 전통은 금동, 청동, 철조의 주조법이 다양하게 제시되었다는 특성이 있다.

현대조각에서 철조는 서양조각사상 가장 획기적인 전환점을 제시하기도 하였는데 이른바 '공간의 드로잉'이 가능케 한 것이다.[36] 대좌 위에 일정한 무게감을 유지하여 세워지거나 눕혀지던 조각이 바닥을 떠나 공간에서 존재가능토록 한 것이 바로 철의 힘이었다. 금속의 유연성과 전성을 이용하여 철사를 뽑아내거나 얇은 철판을 두드리거나 잘라 용접하여 아상블라주한 형태들은 공간 속에 새장을 만든 칼더의 모빌을 탄생시켰고 입체주의 조각을 가능케 했다.

피카소와 작업실을 함께 사용하기도 했던 금속의 마술사 가르가요Pablo Gargallo, 1881~1934는 1911년 최초의 철조작품을 세상에 내놓았다. 어린 시절 집안의 가업으로 용접을 배워 용접조각을 선보인 훌리오 곤잘레스의 친절한 지도를 받아 피카소에 의해 적극적으로 시도된 철의 용접기법을 이용하여 무한한 공간과 형태를 가진 현대조각이 탄생되었다. 실로 철에 의해 추상조각이 가능해진 것이라고 단정할 수 있는 것이다. 물론 피카소와도 상관없이 철사들은 실처럼 직조되기도 하고 꼬아지기도 하며 형태를 찾아갔으며 무게감을 상실한 상태에서 공중에 부유하는 조각이 되기도 하였다.

현대산업의 폐기물로 인식되는 고철덩어리, 자동차 부품과 철로 만들어진 다양한 생활기구, 기차의 철로에 이르기까지 철로 만들어진 것들은 오브제로서 작품의 재료로 사용되고 있다. 이들은 문명의 비판이나 또는 그 반대의 효과를 나타내는 데 적절한 것이었으며 이제는 그 형태보다는 철 자체의 물성에 주목받고 있다. 콘크리트 거푸집에서 떼어낸 시멘트의 표면효과를 그대로 살린 건축의 부르털리즘처럼 철이 주는 표면의 무게감을 강조하기도 하는데, 이는 번쩍이며 섬세한 금속공예와 구분 짓고 싶어 하는 조각가의 의지가 간여된 결과로 보인다. 동시에 추상적 형태를 지니며 엄청난 크기로 자리한 수많은 철조는, 집단적 무의식인 현대의 토템이 철의 물성을 통해 구현된 것으로 평가할 수 있다. 특히 미니멀리즘에서 보이는 거대한 철 덩어리는 철 자체에 집중하는 하나의 양상으로 이해할 수 있다.

올려다보라·글을 읽으라 일리야 카바코프Ilya Kabakov, 철, 1997년. 독일 뮌스터. 일리야 카바코프는 1997년 뮌스터 프로젝트를 수행하면서 이곳 출신 시인의 시를 하늘에 써 놓았다.

회전하는 나선형 리차드 세라, 철, 427×978×1268cm. 2003~2004년. 스페인 빌바오 구겐하임미술관 소장.

철이 주는 견고함과 특유의 공간에서의 공명 가능성은 현대조각에서 새로운 면을 제시하기도 한다. 리차드 세라Richard Serra, 1939~ 의 환경 속의 조각은 흔히 거대한 철덩어리로 이루어진다. 빌바오에 있는 구겐하임미술관 1층 전시실은 리차드 세라의 작품을 위하여 만들어진 공간이라 해도 과언이 아니다. 높은 철판은 휘어지고 두드려져 미세한 불규칙한 표면을 가진 채 공간에 세워져 있다. 약간 안으로 휜 형태들은 둥글게 말려 있기도 하고 길게 하천처럼 굽이치기도 한다. 〈회전하는 나선형〉은 공간에 관객을 끌어들여 그 속을 거닐게 하며, 관객은 골목길과도 같은 그 무한한 연속의 공간에서 눈을 들어 머리 위쪽의 공간을 바라본다. 작품 속에서 형태를 보는 것이 아니라 개념을 직접 만나는 것이다.

광석에서 철을 분리하는 기술의 발전 이래 철은 인류 역사와 함께하였다. 전쟁이 끝나면 무기를 거두어 농기구를 만들었으며, 농기구는 다시 전쟁 시 무기가 되었다. 언제나 형태를 변화하며 새로운 가치를 찾아가는 철은 불에 의해 생성된 것이

다. 한국의 현대작가는 무쇠의 강함을 다루며 작가적 기량을 드러내는 여러 가지 다양한 시도를 하고 있다. 급기야 쇳가루를 붙여서 철의 형태를 만들어 가기도 하고, 쇳가루 자체를 조각으로 사용하기도 한다. 공기 중의 산소와 만나 산화되어가는 과정 자체를 조각으로 삼기도 한다. 철은 기술의 발달과 함께 여러 유형으로 발전하였지만 기성의 제품을 작품에 끌어들여 내용으로 삼기도 하는데, 못이나 기차 레일 등이 대표적인 자료일 것이다.

의도된 빛의 분산, 알루미늄과 스테인리스 스틸

알루미늄은 1827년 독일의 F. 뵐러에 의해 처음으로 금속으로 분리되었지만 공업화가 이루어진 것은 1955년 전기분해방식으로 금속을 얻은 프랑스의 H. E. 생트

설치(왼쪽) 모니카 소스노프스카Monika Sosnowska, 철, 2007년. 베니스비엔날레 출품작 폴란드관.
무제(아래) 도널드 저드Donald Judd, 알루미늄에 채색, 122×304.8×304.8cm. 1967년. 독일 프랑크푸르트현대미술관 소장.

큐바이 VI 데이비드 스미스, 1963년. 이스
라엘 예루살렘미술관소장.(출처:Wikidepia)

클레르 드빌에 의해서였다. 알루미늄은 가볍기 때문에 그 자체를 일반적인 재료로
는 사용할 수 없지만 대신에 박箔으로 사용하기도 한다. 알루미늄처럼 밝은 색상의
강철인 스테인리스 스틸은 1913년 H. 브레얼리가 크롬을 첨가한 내식강을 만든 것
이 시초이다. 대기 중에 노출되어 산소와 만나 부식하는 과정에서 산화피막이 표면
에 형성되어 산화가 잘 이루어지지 않는 이점이 있으며, 색상도 밝아 야외 조각에
많이 사용된다.

　데이비드 스미스의 〈큐바이〉 연작은 추상적이라고는 할 수 없는 이미지를 지닌
것들이다. 오랫동안 작품의 주제였던 토템 이미지가 나타난 것이었는데도 불구하
고 그 형태에서 거리감을 느끼게 된 것은 표면의 번쩍거림 때문이다. 건축용 블록
같은 스테인리스 스틸재에 탄화규소로 일종의 부식을 한 표면은 빛을 그물처럼 반

천사들의 노래 최병상, 스테인리스 스틸, 280×160×320cm. 1987년.

사시킨다. 따라서 전체적인 형태감이 사라지고 관객은 파편화된 이미지를 보기 때문에 구조체로서 전체를 인식하기 어려운 것이다.

조각가들이 스테인리스 스틸을 재료로 채택하는 가장 큰 이유는 바로 표면 광택 때문이다. 대상물을 거울처럼 반사하는 표면은 빛의 분산으로 현대의 토템을 세운 문신의 〈무한주〉에서 강한 힘을 보여준다. 알루미늄 구球를 연이어 용접하여 수직으로 세운 〈무한주〉에 비해 상대적으로 크기가 작은 〈개미〉에서의 거울 반사 효과는 관객을 작품에 끌어들여 삽입시켜 버리는 인터렉티브 아트의 한 양상으로까지 이해될 수 있다. 주변에 빛을 줄 뿐만 아니라 주변의 사물을 표면에 반사라는 이름으로 흡수하는 특성은 이전의 어느 조각보다도 견고하고 밝은 조각이 가능케 한 것이다. 또한 금속조 특유의 견고함은 공업화의 냄새를 강하게 풍기지만 자연적인 형태를 이루었을 때의 생경함 때문에 채택되는 재료이기도 하다.

기계적 편리함과 건축적 견고함, 시멘트제

20세기의 모습을 이전 시기와 가장 다르게 만든 것은 바로 시멘트 공법의 발달일 것이다. 철근과 시멘트에 의한 콘크리트 기법은 도시의 스카이라인을 상승시켰고, 인간이 상상할 수 있는 수직적 형태, 가공할만한 크기의 조형물을 가능케 하였다. 건축의 표면 장식으로서 가치를 세우며 예속물로서 여겨지던 조각이 근대 들어 독립을 이루게 된 것은 건축재료의 변화 때문인 것이다. 조각의 독립은 동시에 건축과 융화하는 한 양상을 낳기도 하였는데 바로 시멘트를 재료로 이용함으로써 가능해진 것으로 생각된다. 엄청난 마천루에 필적하여 미적 쾌감을 수반한 조형물은 바로 마천루를 만든 재료에 의해 구현되었던 것이다.

원래 시멘트는 아주 오래된 재료 가운데 하나로 이집트에서는 석회와 석고를 혼합하여 사용하였고, 로마에서는 석회와 화산재를 혼합하여 사용하였다. 이러한 형태의 시멘트는 18세기까지 사용되었고, 이후 점토와 석회석을 혼합한 자연 시멘트가 사용되다가 19세기 초반에 오늘날과 같은 형태의 시멘트가 사용되기에 이르렀다.

21세기는 시멘트의 환경파괴적 현상에 주목하고 있지만, 인간의 수직·수평 공간을 확대시킨 재료임은 확실하다. 광복 전에 김복진은 이러한 시멘트의 견고함을 자신의 조형물에 시도했었다. 법주사 미륵불상이 그것인데 종교상이기는 하지만 사찰 마당에 세워진 것으로 근대 조각가가 조영하였다는 점에서 이른바 모뉴먼트 monument 조각으로 보아도 좋을 것이다. 사찰에, 그것도 가장 엄격한 도상이 적용되는 불상을 만들면서 마치 집을 짓듯 콘크리트 양생을 한 점은 그 발상에서부터 주목할 점이 많다.

법주사 시멘트제 불상은 콘크리트를 부어 만든 것이다. 제일 하단에서부터 거푸집을 만들어 1차 양생을 하고 그 시멘트가 굳은 이후 다시 2차로 시멘트를 위에 붓고, 다시 2차 양생이 끝난 뒤 윗단을 만들어 올렸다. 거대한 콘크리트 기둥을 만드

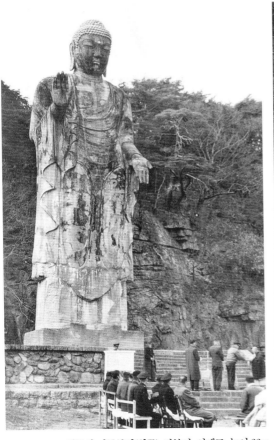

법주사 미륵불상(왼쪽) 김복진, 시멘트, 높이 33m. 1940년. 김복진이 조영하다가 세상을 뜬 뒤 그의 제자들이 완성한 당시의 시멘트제 법주사 미륵불상.
1963년 보수 후의 시멘트제 미륵불상(오른쪽)

는 방식으로 불상을 조영한 것이다. 하지만 불상의 완성을 보지 못하고 김복진이 죽자, 제자들이 마저 손질하여 세운 것을 1961년에 다시 손을 보고 광배 등을 만들었다.

하지만 1990년대 들어 황동미륵상으로 교체하면서 시멘트제 불상은 절 마당에서 파괴하여 버렸다. 후대에 이 불상을 허물고 황동으로 미륵불상을 세우면서 얻은 교훈은 못 하나, 철근 한 줄 쓰지 않고도 의연히 사찰을 압도하며 선 시멘트 덩어리를 예술품으로 보아주기에는 승이나 속 모두가 자본주의 논리에 물들어 있었음을 부정할 수 없다는 것이다. 시멘트제 불상이 푸석푸석하여 언제 쓰러질지도 모르고, 또 철근 등이 녹이 나서 위험하므로 황동미륵상으로 교체하여야 한다는 논리는 이 시멘트제 상을 없앤 후에야 다급했던 사안이 아니었음을 알 수 있었다. 그 누구도 생각하지 못한 시멘트에 대한 믿음을 근대 조각가는 굳건히 지니고 있었던 것이다.

철근을 넣지 않고 양질의 시멘트를 사용함으로써 강도를 높인 이 불상이 시멘트는 100년 간다는 이야기를 증명할 수도 있었다. 하지만 50여 년 만에 사라진 것은 야외에 선 조각은 청동이나 돌로 되어야만 오래갈 수 있다는 소박한 믿음 때문이었으며, 그것은 또한 역사적 작품에 대한 예의를 무시한 만용이었다. 귀중한 것은 많은 돈을 들여 만들어야 한다는 편견은, 결국 우리 시대 가장 그럴듯한 기념물이 될 수도 있었을 작품을 상실하게 만들었다.

시멘트로 만든 기념비적인 조각은 의외로 우리 주변에 많이 남아 있다. 특히 야외에 선 기념적인 조각이나 도로 이정표 역할을 하는 조각의 경우에서 더욱 많은 예가 보인다. 하지만 모래와 시멘트의 비율과 철근의 사용 정도에 따라, 또 방수 페인트의 사용 여부에 따라 흉물스런 형태로 부서져 내리기도 하고, 마치 하얀 석고상처럼 보이기도 하는, 재료성을 상실한 경우도 비일비재하다. 이러한 결과는 시멘트라는 재료성에 주목하여 이용하기보다는 조각의 대용 재료로 인식하였던 탓에 있다. 일제강점기 동공출로 동상들이 모두 자리를 비우자, 대신 시멘트로 만들어 세웠던 동상을 서울 중앙고등학교에서 볼 수 있었다. 하지만 곧 다시 동상으로 대체되는 과정을 통해 시멘트가 갖는 재료에 대한 인식의 한계를 알 수 있다.

새로운 물성의 새로운 조각, 합성수지와 고무

조각의 새로운 재료로 등장한 것 가운데 가장 대표적인 것이 합성수지이다. 흔히 폴리코트라 하는 이 재료는 브론즈를 뜨는 데 드는 시간과 경비가 덜 들어가면서도 유사한 느낌을 낼 수 있어 애용된다. 소조 작업 이후 견고한 영구성이 있는 재료로 형태를 보존하기 위하여 사용하는 것 가운데 주변에서 쉽게 작가 스스로 할 수 있는 작업이라 많이 선택된다. 또한 자체의 무게가 브론즈나 기타 재료보다 가벼워서 공중에 매달거나 벽에 부착하는 등의 현대조각의 개념에 어울리는 면도 있다. 일각에서는 산업폐기물의 일종과 같은 구조 때문에 이를 다루는 작가의 건강과 작품의 폐기과정에서 발생되는 비환경친화적 경향 때문에 사용을 자제해야 한다는 의견도 있다. 그럼에도 합성수지의 개발로 주물공장에서 타인의 노동력이 간여됨으로 인해 작가의 의견에 맞지 않을 수도 있는 미세한 표현의 상이점을, 작가 스스로 작업함으로써 극복할 수 있다는 이점이 있어 조각가들이 외면하기는 어려운 실정이다. 그리고 합성수지로 형태를 만든 뒤 적합한 색상을 입혀(컬러링) 여러 다른 재료의 맛을 낼 수 있어서 습작이나 학생들의 연습용 작품에 많이 이용된다. 상이한 재료의 조합, 이를테면 돌이나 나무 또는 철 등을 하나의 작품을 위한 재료로 선택할 때 필요한 특수 부착제나 볼트 없이 모든 재료를 함께 사용할 수도 있다.

듀안 핸슨의 실제와 똑같아 보이는 인체 조각은 바로 이러한 새로운 재료 때문에 가능하였다. 그는 먼저 석고로 인체를 떠내고 여기에 석고나 폴리에스테르 등으로 속을 채워 떠냈다. 그러면 폴리에스테르가 굳어져 모델의 몸과 똑같은 형태를 갖게 된다. 여기에 피부색을 입히고 인간의 머리카락으로 만든 가발 등을 씌우고 인공 안구를 넣어 눈을 만든다. 또 시중에서 판매하는 실물의 옷을 입히고 실지로 착용하는 장신구나 안경 등을 씌워서 살아 있는 인물을 창조하였다.

그동안 육안으로 식별 가능하던 조각의 재료를 이제는 웬만한 안목으로는 알아볼 수 없게 된 것도 합성수지의 자유로운 표현 방식과 교묘한 물감 탓이다. 조각이 전시

조각가 류인[1956~1999]이 작고하기 전까지 작업하던 나무와 합성수지, 점토를 결합한 작품. 서울 서대문구 작업실.

완벽한 균형과 매달린 머리
브루스 나우만Bruce Nau-
man, 치과용 밀랍과 모니
터, 두상 크기 29×25×
17cm. 1989년. 독일 프랑
크푸르트현대미술관 소장.

된 갤러리 한 모퉁이에서 주변을 두리번거리다 다른 눈이 없다 싶으면 슬쩍 조각의
일부를 톡톡 두드리며 귀 기울이게 되는 것도 이런 이유에서이다. 조각은 시각에 더
하여 촉각도 중요한 미술이지만 현대의 조각 전시장은 관람자의 손길을 차단하는
데 전전긍긍하고 있다. 그럼에도 자신의 눈을 확인하기 위하여 약간의 모험을 감행
하게 되는 이유 가운데 하나는, 이 조각이 정말 어떤 재료로 만들어졌는지 알고 싶어
하는 순진한 욕망 때문인 경우가 많다.

조각이 인간의 외형을 재현하는 데 머물지 않은 이후, 조각가들은 인간의 본질을 찾아나서는 가운데 신체의 모든 것에 집중하는 현상을 보이기도 한다. 몸에 대한 담론이 자유로운 요즘 그러한 경향은 더욱 강화되어 나타난다. 인간 신체의 주요 부분을 형성하는 뼈에 이어 쉽게 부패되며 형태가 일정하지도 않지만 인간의 본질을 말하기에는 조금 더 적합한 물리적 재료인 장기臟器와 혈액, 호르몬 등에 관심을 보이는데 바로 이러한 부유하는 물질을 표현하는 데는 라텍스를 많이 사용한다. 고무의 일종인 라텍스의 느낌은 부드러우며 흐물흐물하다. 여성의 신체에서 느껴지는 지방성을 이 제품에서 느끼기도 하고 창자 등 신체의 일부이지만 일상에서는 아주 생경한 하나의 재료가 이질적인 성격을 보이기도 한다. 열에 의해 다종다양한 양태로 만들어질 수도 있는 라텍스는 푹신한 침대와 베개 그리고 카펫과 액체에 이르기까지 다양한 연출을 통해 현대조각의 한 재료로 부상하였다.

일상적인 물질의 즐거움, 종이와 섬유

조각은 여느 미술 작품보다 단단한 재료로 만들어져 견고한 것이 특성이라고 여겨져 왔다. 하지만 이전에는 결코 상상할 수 없었던 유연하며 가변적이고 일회적인 성격이 강한 재료로 만든 조각을 요즘에는 자주 볼 수 있다. 흔히 '부드러운 조각'이라 말해지는 것들이다. 전통적으로 부드러운 재료는 밀랍 정도였으나 이제는 종이와 섬유, 실, 털실 등 조각과는 거리가 있는 듯이 보이는 일상적인 생활용품의 자료들이 재료로 사용되곤 한다.

동일한 대상을 견고한 재료로 만들었을 때와 이와는 다르게 아주 부드러운 재료로 만들었을 때의 결과는 어떠할까. 형태가 같다고 해서 양식이 동일한 것이 아닌 것처럼 작가가 전하고자 하는 메시지나 내용마저 재료의 선택에 따라 달라질 수 있다. 그런 면에서 천을 애용하는 여성 작가가 많다는 것은 많은 작가들이 왜 재료에 천착하는지 이해할 수 있게 한다. 천은 여성적인 물건으로 인식된다. 요즘은 기성복

확산과 환원1(위)과 그 부분(아래) 김정희,
나무와 천, 220×120×320cm. 1999년.

을 사 입거나 특별한 기능을 가진 이들에게서 옷을 맞추어 입지만 천으로 만들어진 의상은 여성이 생산해야 하는 산업물 또는 가족을 위한 필연적 노동의 영역이었다. 바느질을 하지 않을지라도 대다수의 여성이 거의 매일 빨래를 해야 하는 현실은 천이라는 재료에서 여성 자신의 모습을 보게 하는 힘이 있다. 사회적 생산 주체로서의 노동력이 아니라 그저 일상생활 속에 있는 노동력으로 여성을 돌아보게 하는 힘이 천—옷에는 있는 것이다. 재료가 가장 극명히 전달하는 조각의 내용은, 여타의 재료가 도구를 이용하여 깎거나 부수어 내는 남성적 힘을 필요로 하는 데 비해 천은 각기 다른 물체를 이어 하나로 만드는 바느질이라는 행위를 필요로 하기 때문이다.

여성 작가 루이즈 부르주아Louise Bourgeois, 1911~ 의 바느질은 지워지지 않는 상처, 트라우마의 치유라는 의미에서 새로운 장르를 열었다. 여러 조각의 형태들은 바느질에 의해 연결되어 구조체를 이루는데 그 형태는 괴기스럽기까지 하다. 어린시절의 경험은 상처로 드러나고 이의 봉합을 위한 정신적·문화적 안간힘이 바느질을

의식 · 정 민성래, 한지에 채색, 73×65×5cm. 2000년. 작가 소장.

통해 드러나는 것이다.

섬유를 직조하여 천을 만들어 가는 과정을 작품화한 태피스트리tapestry는 섬유예술의 영역이지만 평면을 벗어나 공간을 획득한 조형적 직조는 가히 조각의 영역에서 다루어져야 할 정도의 작업으로 영역을 확장하고 있다. 일찍이 조난을 당했을 때 그를 구한 원주민이 왁스와 펠트로 몸을 둘러싸 주어 생명을 구했던 개인적 경험을 작품에 이용한 요셉 보이스의 경우도 섬유 조각을 확장시킨 예이다. '부드러운 조각'의 활발한 전개는 섬유를 훌륭한 조각의 재료로 인정하고 있으며 다양한 섬유의 발전에 따라 조각의 양상도 다양해지고 있다.

동양문명의 상징인 종이는 아주 가벼운 것의 대명사이지만 두께에 비해 질기고 오랫동안 보존된다는 성격 때문에 역사의 상징물이기도 하다. 골판지를 이용한 건축적 조각 이외에 종이를 물에 불려 종이흙을 만들어 사용한 것이나 종이를 만들 때 원하는 형태로 뜬 것, 프레스로 힘을 가해 형태를 부여한 것 등 종이를 사용하여 조형 행위를 하는 다양한 시도를 볼 수 있다.

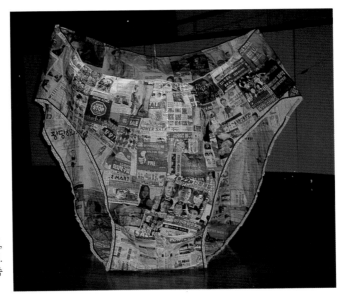

용가리 팬티 송상희,
광고전단지, 1999년.
호호탕탕 일월영측
전 출품작.

견고하지 못한 탓에 재료로 사용되지 못했던 종이는 표면의 코팅이나 보존 방식, 그리고 조각의 개념 변화에 따라 새로이 발견된 듯이 보인다. 또한 한국의 상황에서는 종이가 동양세계의 표상으로 인식되는 경향이 있어 한국성, 즉 전통을 추구하는 맥락에서 재료를 통한 전통성 회복을 종이에서 찾기도 한다.

인류의 문자가 각인되고 정보가 공유되는 매개체로써 종이―책은 그것이 갖는 문화적 의미로 인식되는 경향이 있다. 인류 최고의 발명 중 하나인 종이는 오리고, 붙이고, 주물러 만들고, 천장에 매달 수도 있고, 벽이나 바닥에 세울 수도 있기에 새로 발명된 조각의 재료와도 같아 보인다.

가루가 고체로, 석고

우리나라의 근대조각사는 석고로 형성되었다고 할 만큼 석고로 만든 것이 태반이었다. 이는 역으로 석고라는 재료에서 조각은 근대성을 느꼈다는 말이다. 석고의 흰색은 기와지붕을 양생하거나 회곽을 치는 석회와 유사한 색상을 띤다. 그렇다면 근대기 조각들도 그러한 전통의 연장선에서 이해되어야 할 것인가. 우리는 그렇지는 않다는 것을 안다. 근대는 바로 전의 자기를 부정하는 속성이 강한 시기였다. 더구나 한국에서의 근대는 일제의 강압적 상황을 탄생시킨 아버지의 시대에 대한 반감을 배제할 수 없던 시기이다. 곧 우리 근대기의 석고에 대해서 우리는 다른 것을 알아내야 할 것이다. 그리고 곧바로 점토로 성형을 한 형태가 석고라는 재료를 통해 굳어져 완성된 형태로 인지되었던 당시를 보게 된다.

깎거나 새기던 전통에서 소조는 틀을 이용하여 성형하거나 그대로 만들어 굳히는 방법을 택하였다. 그런데 근대기에 서양 조각의 이름을 달고 도입된 조각은 흙으로 형을 만든 뒤 석고를 부어 다시 형태를 떠내는 방식을 가르쳐 준 것이다. 서구의 조각사에서 형태를 만들어 가는 소조의 전통을 재창조한 것이 로댕이라 평가되고 있는데, 로댕은 점토로 형을 만든 뒤 석고를 부어 형태를 만들어 마케트로 보관

푸른 문 앞의 푸른 소녀 조지 시걸, 석고·
나무, 채색, 1980년. 일본 효고현립미술관
소장.

덴마크 루지애나미술관 전시실 조지 시걸
은 의료용 석고붕대로 인체를 떠내어 실
생활에 존재하는 인간의 모습을 환경 안
에 생경스레 삽입하기도 한다.

하였다. 예를 들어 로댕의 〈지옥의 문〉은 파리 박람회에서 석고로 대중에게 보여지다가 작가 사후 브론즈로 제작하였다. 우리 근대조각의 도입기에 많은 영향을 미친 일본의 조각가 다카즈 시미즈淸水多嘉示 등은 로댕의 영향을 지극히 많이 받은 이들이었고, 그들의 제자들인 근대기 우리 조각가들은 석고를 재료로써 애용하였다. 석고 작품은 브론즈를 통해 완벽한 견고성을 얻기 이전의 단계로 보아야 하겠지만 우리의 근대기는 습작기였음을 석고의 조각상을 통해서도 확인할 수 있다. 브론즈로 만들어진 대개의 작품은 동상들이었고, 조선미술전람회에 등장한 작품들은 다수의 석고를 중심으로 몇몇 목조와 석조 등이 있었던 것이다.

현대조각에서 학생의 실습물로서가 아닌 완벽한 재료로써 석고가 다시 부상한 것은 표면적 물질성에 주목한 때부터이다. 그 흰 색깔과 불투명하면서도 표현적인

무제 정현, 석고, 35×30×66cm. 1997년. 석고는 형태를 만들어가는 과정으로 사용하는 재료이기도 하지만 순수한 색깔과 굳어지는 과정에 작가의 신체성을 드러낼 수 있다는 점에서 표현적인 성격을 지닌 재료이다.

물질감은 소돔과 고모라를 빠져나오다 소금기둥이 되어버린 롯의 아내를 표현하기에 적합하였으며, 이후 의료기인 석고붕대를 통해 탄생된 조지 시걸George Segal, 1924 ~2000의 인체는 조각사의 흐름을 풍요롭게 하였다. 인체에 석고붕대를 발라 그대로 떠내어 인간상을 만든 다음 내용적 환경을 구성한 그의 작품은 석고의 무한한 가능성을 생각하게 한다. 시걸의 인물은 석고가 줄줄 흐르는 채로 완성된 투박한 마무리, 기성의 생활용품들 속에 위치함으로써 도시에서의 인간소외를 극적으로 드러낸다. 곧 진짜 커피메이커 등이 위치한 공간에서 표면이 매끄럽지 않은 인물이 백색으로 위치함으로써 인물이 인공으로 제작되었다는 성격이 강하게 부각되는 것이다. 하지만 시걸 작품을 극적으로 보이게 하는 것은 그 조명에 있다. 네온이나 형광등의 창백한 불빛은 석고의 표면에 빛을 흩트린다.

완전한 백색을 구가하는 석고 작품은 빛에 의해 가장 밝은 부분과 그림자의 어두운 부분을 함께 나타낼 수 있다. 또 움직이는 광선에 의해 화면의 역할을 할 수도 있고 시간대에 따라 흐르는 빛의 움직임을 표현할 수도 있다. 결국 빛에 의해 획득되는 흑과 백이라는 색상은 마치 흑백사진의 그것처럼 풍부한 표정을 나타낼 수 있어 이른바 모노크롬의 상태를 표현하기에 적합하다. 작가 자신의 신체성이 표현되는 빈 종이와 같은 것이 바로 석고라고 할 수 있는 것이다.

눈앞의 모든 것, 오브제Object에서 분비물까지

뒤샹이 변기를 갤러리에 끌어들인 이후 전시장에서 볼 수 없는 물건은 없어졌다. 찌그러진 자동차와 박제된 닭, 드럼통에 이르기까지 눈에 보이는 모든 것이 작품이란 이름으로 눈앞에 놓여진다. 특히 인간의 심층심리에 깊은 관심을 표명한 초현실주의 조각은 오브제의 사용을 필연화시켰으며, 설치미술이 자리 잡은 지금은 더 이상 작가가 직접 '제작한' 작품과 직접 '모은' 작품 사이의 관계를 명확하게 설명할 수 없게 되었다.

　자연의 충실한 재현으로 시작되었던 조각은 개념의 확장에 따라 신성한 창조 행위로서 '만든다'에서 '선택한다'로 향하였다.[37] 미의 규준으로서 인간을 중앙에 두고 재현에 힘을 기울이던 조각이, 그 인간의 경험을 작품의 중요한 영역으로 끌어들인 이후 오브제의 사용이 당위성을 획득한 것이다. 자전거 바퀴나 병 걸이에 적절히 손질을 가하여 전시장에 놓음으로써 조각은 작가의 노동적 생산에서 벗어난 것이 되었지만 결과물인 작품은 개념이 강화되는 상황을 연출하였다.

　현대 물질문명의 발전과 함께 개념의 강화 현상은 미니멀리즘에서 극에 달하였다. 극단적인 개념주의 미술은 미적 근거와 의미의 코드에 관심을 기울이게 하였는데 특히 한국의 조각은 동양 특유의 정신적 추상의 경향과 맞아떨어져 추상미술의 홍수를 일으킨 것으로 볼 수 있다. 용접조각은 아상블라주라는 현대조각의 개념을 담는 기초가 되지만 한국에서는 1950년대 이후에야 시도되었다.

아마벨(왼쪽) 프랭크 스텔라, 비행기 잔해, 1999.
뤼미에르의 제단Autel de Lumiere(**오른쪽**) 첸젠Chen Zhen, 1955~2000, 양초 · 변기 · 선반, 1999년. 2007년 베니스비엔날레 출품작. 중국 작가 첸젠은 양초와 변기, 이동용 선반을 이용하여 생활과 미에 대한 생각의 전복을 보여주었다.

물질문명의 폐자재를 사용한 작품 중에는 현재 서울 포스코 건물 앞에 선 〈아마벨〉만큼 우리 조각계를 들끓게 한 작품도 드물 것이다. 1999년 프랭크 스텔라Frank Stella, 1936~ 에게 포스코는 철을 생산하는 회사의 건물이라는 점을 인식시키며 작품 제작을 의뢰하였다. 프랭크 스텔라는 얼마 전에 비행기 사고로 죽은 친구 딸을 생각하며 작품에 〈아마벨〉이라는 제목을 붙였는데 작품을 만든 재료도 비행기 잔해였다. 작품은 마치 아이들이 종이로 꽃을 만들 때처럼 비행기에 사용되었던 철 덩어리들을 둘둘 말아 한 송이 꽃을 만든 것처럼 보였다.

새로운 건물 앞에 놓인 작품은 국내에 세워질 조형물을 굳이 외국 작가에게 거액의 제작비를 주면서까지 의뢰하였다는 사실 때문에 국내 조각가들을 흥분시켰고,

일반 시민들은 의미를 알 수 없는 흉물스런 조각을 도로변에서 어쩔 수 없이 보아
야 한다는 사실을 이해할 수 없는 일이라고 하였다. 발주처인 포스코에서 과천 국
립현대미술관에 기증하기로 하자 작가는 나름대로 계획한 작품임을 강조하며 장소
이전에 반기를 들었다. 일이 이쯤 되자 건물 주변의 조경을 새로이 하면서 나무로
작품을 가려 도로에서는 작품이 잘 보이지 않게 하는 선에서 마무리 되었다.

〈아마벨〉이 '흉물스럽다' 는 이유는 개인에 따라 다를 수 있지만 아마도 쓰고 난
잔해가 주는 고물 내지는 쓰레기 같은 느낌에서 발원했을 가능성이 크다. 물론 작
가가 오랫동안 고심한 역작이라는 확신이 서지 않는 여러 정황이 있다. 어찌 됐든
폐자동차나 비행기의 재료 등을 압축한다거나 쓰다버린 물건을 조각의 재료로 사

황금천(왼쪽) 엘 아낫수이El Anatsui, 1944~, 폐깡통·병뚜껑, 2007년. 베니스비엔날레 출품작. 아프리카 가나에서 태어나 나이지리아에 살고 있는 엘 아낫수이는 폐깡통과 병뚜껑 등을 이어 붙여 양탄자와 같은 형태를 만들어낸다.
열네 살의 어린 무용수(오른쪽) 에드가르 드가, 청동과 옷, 높이 99cm, 1881년. 프랑스 파리 오르세미술관 소장. 인상파 화가였던 드가는 즐겨 그리던 어린 무용수를 조각으로까지 확대하였다. 청동으로 주조한 다음 옷을 입히고 머리에 리본을 묶어 일종의 아상블라주를 한 셈이다.

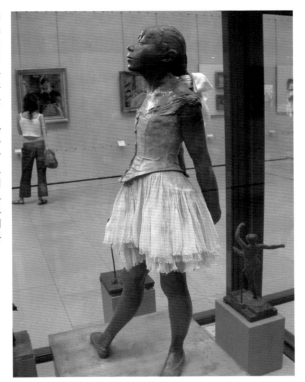

용하는 것은 오브제의 개념이다. 이미 만들어진 것을 작품에 채용하는 것이다. 개념이 강조되는 현대조각에서 오브제의 사용은 조각의 개념을 확대시켰다.

2007년 뮌스터 조각 프로젝트에 참여한 작품들 속에서도 수많은 오브제를 볼 수 있다. 성당 마당에 찢어진 우산이 널부러져 있고, 그 속에 버려진 인형을 늘어놓는 '너절한' 작품들은 이사 겐첸Isa Genzken, 1948~의 환경과 인간의 관계에 대한 작품이고, 장소를 옮겨 다니며 공사를 하는 불도저처럼 보이는 차량은 구스타프 메츠거Gustav Metzger, 1926~의 유태인의 정체성이 표현된 작품이다.

현대는 많은 물질을 생산한다. 어제 새로 만들어진 물건이 다음주쯤 전시장에서 볼 수 있기도 하다. 모든 것은 작품의 재료가 될 수 있기에 투명 셀로판 테이프로 만

무제 이사 겐첸Isa Genzken, 오브제 설치,
2007년 뮌스터 프로젝트. 독일 뮌스터.

든 인간의 모습, 빵 봉지를 묶는 빛나는 비닐 끈으로 엮어진 그물과 같은 조각을 전
시장에서 만날 수 있다. 다 마시고 버린 소주병이나 맥주병도 아름다운 작품으로
다시 태어나고, 거리에서 사람들의 시선을 끌기 위해 사용되는 공기를 불어넣어 흔
들거리는 허수아비도 예술작품으로 다듬어졌다. 바느질에 사용하는 시침핀이나 압
정도 조각의 재료로 사용되고, 심지어 노트에 잘못된 글씨를 지우는 지우개를 사용
하고 남은 찌꺼기도 조각의 재료로 사용된다.

　작품 주제에 가장 적합한 재료의 사용이라는 측면에서, 또 가장 혐오스러운 재료
라는 점에서는 마크 퀸Marc Quinn, 1964~ 의 〈자아SELF〉를 거론하지 않을 수 없다. 거
무튀튀해 보이는 인간 두상은 실은 혈액으로 만들어진 것이다. 1991년 처음 만든
이후 1996년, 2001년 순으로 5년마다 만드는 이 조각은 작가 자신의 두상을 떠낸 뒤
그 안에 역시 작가 자신의 혈액을 5개월 동안 채취하여 동결기법으로 만든 것이다.
이 조각은 재료만으로도 작가의 메시지를 정확히 알 수 있다. 우선 인간 신체의 주

초상 배윤주, 커피와 설탕(눈 부분), 33×23cm. 2007년. 배윤주는 커피 산업을 통해 드러나는 제3세계에 대한 선진국의 수탈과 그에 따른 인간소외 현상을 설탕, 커피 찌꺼기, 커피를 거르는 종이 등으로 형상화한다.

요 요소인 피를 사용함으로써 인간의 본질을 물질적인 측면에서 조명하였다는 점 외에도 사용된 피 9파운드(4리터 정도)가 인체 전체를 구성하는 피의 총량과 같다는 점에서도 주목된다. 몸 안에 있는 피의 양을 다 뽑고도 건재하다는 것은? "인간 신체의 회복성이야말로 감탄할만하지 않은가!" 라는 작가의 외침이 들리는 듯하다. 하지만 그 작품은 항상 유리관 안에 보관되어야 하며 유리관 내부의 온도가 섭씨 영하 14~15도를 유지해야만 한다.

인간 존재의 찰나성과 허무함을 말하는 듯, 사치&사치의 대표 찰스 사치가 소장한 두번째 작품은 청소부의 실수로 냉동장비의 전원코드가 뽑히는 바람에 색이 변하고, 이내 형태가 사라져버려 망실되었다. 자신의 피로 만든 마크 퀸의 조각이 엽

기가 아닌 휴머니즘을 바탕으로 한 것임은 그가 대리석으로 만든 〈임신한 앨리슨 래퍼〉를 통해 확인할 수 있다. 기형이지만 아기를 낳고 건전한 인간으로 생활하는 실제 인물인 앨리슨 래퍼를 이탈리아 카라라에서 생산한 눈부신 백색 대리석으로 조각하여 트라팔가 광장에 세움으로써 인간 조각의 아름다움을 새삼스레 확인시킨 그였기 때문이다.

새로운 재료로서의 자연

2005년 한국의 작가 전수천[1947~]은 열차를 타고 미대륙을 횡단하였다. 뉴욕에서

달리는 울타리 크리스토, 1972~1976년.

로스앤젤레스까지 7박8일 동안 흰 천을 씌운 기차를 달리게 한 것이었다. 사람의 힘에 의해 이룩된 철로에 작가가 그림을 그리듯 재 드로잉한 것이라는 작업은 '움직이는 드로잉'으로 명명되었다.[38) 거대한 대지에 인간의 힘으로, 작가의 상상력으로 새로운 그림을 그리는 이러한 개념은 대지예술을 상기시킨다.

아내인 잔느 클로드와 공동작업을 하는 크리스토Javacheff Christo, 1935~는 '포장작업'을 한다. 도시 한가운데 솟은 마천루도, 언덕이나 들판도 모두 그의 손에 의해 둘러싸여진다. 주변의 환경을 작업 대상으로 하는 이러한 대지예술은 재료와 형태에 집중하는 극단적인 미니멀리즘에 대한 반격이기도 하다. 물질로서의 예술에 대한 비판적인 생각들은 미술품의 전시장이자 거래장인 갤러리에서 벗어나 환경을 변화시킴으로써 자연에 대한 인공의 간섭으로서 미술을 정의한다. 한 특정 장소에 땅을 파 거대한 구덩이를 만든 마이클 헤이저Michael Heizer의 〈이중부정〉, 밀밭에 246m 길이의 X자를 새긴 데니스 오펜하임Dennis Oppenheim의 〈취소된 수확〉, 자신이 직접 거닐었던 곳의 돌이나 나뭇가지를 주워와 미술관에서 재배열한 리차드 롱 Richard Long, 있는 그대로의 자연물을 채취하여 갤러리로 가져온 로버트 스미드슨 Robert Smithson 등이 대표적인 대지예술가들이다.

조각의 재료로써 자연은 나무를 깎아내서 조각하는 '목조'와는 다른 유형으로 나무조각을 이해하게 한다. 나무의 껍질이 그대로 있는 상태의 것과 그와 똑같이 생긴 나무를 가공하여 속을 드러낸 듯이 보여준 작업이나, 나뭇가지를 쌓아올려 거대한 의자를 만든 작업 등은 목조의 영역에 있는 작업이 아니다. 물론 이를 '오브제'라고 단순하게 이해할 수는 있다. 하지만 거기에는 자연을 존중하고, 자연 상태에서 얻은 재료의 이미지를 그대로 차용하는 단계가 존재하기에 이는 자연 속의 재료에 대한 새로운 인식이라 할 수 있다.

살아 있는 잔디나 식물을 이용한 작품은 예기치 않은 상황에서 인식의 전도를 경험하게 해주고, 죽어 있기 마련인 조각을 생명체로 인식하게 한다. 작품의 재료로서 도입한 자연물질이 아니라 자연 그 자체의 표현을 목적으로 하는 어떤 작업들은 자연을 정복대상이나 이용대상이 아니라 인간이 깃들여 사는 조화로운 삶을 위한

소망나무―페기에게 오노의 사랑을 전하며 오노 요코Ono Yoko, 1933~, 살아있는 올리브나무, 2003년. 페기구겐하임미술관 소장.

필수요소로 인식하는 에코이즘의 반영이라는 점에서 삶의 방식과 함께하는 예술로서의 조각이라는 점에서 흥미롭다.

공간을 형태화하는 소리

소리예술 또는 소리조각이 새로운 장르로 부상하고 있다. 비물질非物質인 빛에 이어 '소리sound'가 조각의 재료로 등장한 것은 그리 놀라운 일이 아니다. 존 케이지John Cage, 1912~1992는 로버트 라우센버그Robert Milton Ernest Rauschenberg, 1925~2008의 전면회화를 보고 커다란 충격을 받았다. 아무것도 없는 화면은 실상 모든 것을 말하는 듯했고, 형태가 없는 화면은 아무것도 그리지 않은 것이 아니라 모든 것을 그린 것을 의미했다. 그리하여 그는 현대음악사상 그리고 현대미술의 한 주요 가닥인 퍼포먼스사상 아주 중요한 작품인 〈4분 33초〉를 실행했다. 음악 연주회에서 연주자는 아무 것도 하지 않은 채 피아노 앞에 앉아 있었고, 그를 숨죽이며 지켜보는 관객들의 숨소리, 미세한 움직임 그리고 잦은 기침소리까지가 그가 실행한 음악이었다. 그는 아무 음악도 연주하지 않은 것이 아니라 소리가 나는 상황을 연출하였던 것이다.

아무것도 없는 것이 아니라 무한한 모든 것이 있을 수 있는 공간에 대한 인식이 바로 소리조각을 가능하게 하는 개념이다. 음률이나 일정한 법칙에 의거한 기준에서 벗어나 존재하는 모든 것을 인식할 때 새로운 소리들이 쉼 없이 생성됨을 인지할 수 있다. 존재하는 모든 소리들에 대한 인식, 공간 안에서 발생하는 모든 소리가 어떤 행위에 의해 파생된 결과임을 인지할 때 형태예술로서 소리가 존재하는 것이다. 이러한 '소리'는 물론 음악과는 다른 것이다.

한국 현대조각에서 소리의 도입은 녹음된 소리가 반복적으로 흘러나오게 하였던 80년대의 설치미술에서 찾아볼 수 있다. 하지만 이는 작품 자체가 '소리'를 요소로 하지 않은 채 부수적인 장치의 개념이었다. 테크놀로지의 발달과 함께 다양한 음향

잃어버린 반향 수잔 필립즈, 2007년. 독일 뮌스터 프로젝트. 작가의 목소리를 녹음하여 다리 저편에 울리게 하는 작업으로, 소리는 공간을 형상화한다.

하는 이 신화는 예술과 작품의 관계를 조명하는 데도 유용하다.

피그말리온 이야기를 통해 우리는 그리스 조각의 양상을 분석할 수 있다. 당시 양질의 재료로는 상아를 사용하였으며, 조각이 처녀 그대로 변하였으므로 인간의 모습 그대로 그 크기로 만들었음을 알 수 있다. 이 조각상은 아름다운 처녀의 모습을 하고 있으므로, 자연의 대상을 똑같이 재현하는 사실적 구상 계열의 작품이었다. 결국 고대조각은 인체를 주 대상으로 하였으며 그것에는 외적인 미와 내면의 사랑스러운 심성(인간의 숭고함)을 표현하려는 의지가 표출된 것이었다.

조각과 인체가 동일시되고 조각가가 그것의 창조자로서 창조의 대상물인 조각과

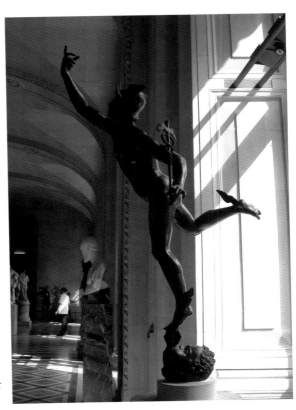

머큐리 볼로냐, 청동, 1564~1565년. 프랑스 루브르박물관 소장.

사랑에 빠지는 이야기 구조는 서구 예술작품에 반복적으로 나타나는 낭만적인 소재이다. 물론 지고지순한 신의 인간에 대한 사랑으로 해석할 수도 있다. 하지만 여기서 창조와 창조물이라는 관계성을 중심에 놓고 본다면 창조자로서의 남자·창조물로서의 여자라는 가부장적 사고의 반영이기도 하다. 이전의 모계사회가 남성 위주의 사회로 변화하는 과정을 반영한 고대 그리스·로마 신화는 문화의 힘을 빌려 조각의 세계를 인체로 가득하게 하였다. 많은 여성상, 남성상 특히 건장하고 아름다운 신체는 인간 정신의 사원으로서 육체를 표현한 이상적인 것이었다. 그리고 아무리 훌륭한 조각가가 있다 하더라도 미의 여신이자 자연의 상징인 비너스가 간섭해야만 완전한 창조를 이룰 수 있었다.

우리는 조각을 포함한 예술작품을 통해 시대를 읽는다. 작품에는 제작 당시의 재료, 기법, 사상 등이 담겨 있다는 점을 확신할 수도 있다. 특히나 인간의 형태를 띨 경우 동시대의 모습을 반영하기 마련이다. 이러한 시대를 떠날 수 없는 양식의 문제를 명백히 하는 한 사건이 있었다. 보티첼리의 작품으로 믿어져오던 한 회화작품이 20세기 초반의 위작임이 드러난 것이다. 진작으로 여겨지던 이 작품에 처음으로 의문을 제기한 사람은 당시 젊은 미술사학도였던 케네드 클라크였다. 그림 속 여인의 얼굴 분위기가 르네상스기라기보다는 1920년대의 여배우와 닮아 있다는 것이

조각의 복사법 프랑스 파리 오르세 미술관. 근대 들어 여러 기구의 발달로 돌조각도 복사가 가능해졌다.

이유였다. 이러한 한 예를 통해서도 미술 작품에는 당시의 의상, 헤어스타일, 주변의 환경 등이 표현되기 마련이며 심지어 교묘히 속이려 해도 시대의 얼굴은 숨길수 없음을 알 수 있다.

이렇듯 미묘한 인체가 표현된 조각에서 항상 불변의 가치를 지닌 고대의 여왕은이른바 '지모신상地母神像'으로 불리는 일련의 돌 조각들이다. 인류 최초의 조각으로 공인되어 있으며 비교적 단단한 돌로 조각된 이들 상은 풍만한 젖가슴과 둥근머리로 특징지어진다. 따라서 과장된 신체 부위에 대한 관심은 고대인들이 생각한생산력과 결부된 상상적인 여인의 이미지로 여겨져 왔다. 하지만 최근의 고고학적연구 결과는 이러한 성급한 판단에 제동을 걸었다.[40] 2만 7천 년에서 2만 년 전에 제작된 이들 비너스가 당시 여인의 모습을 일부 재현하고 있다는 사실은 그들이 입고있는 옷에서 확인된다는 것이다. 둥근 머리의 동글동글한 돌기는 그들의 헤어스타일이라기보다는 일종의 모자이며, 엉덩이에 낮게 걸치거나 허리에서 끈으로 묶은치마와 가슴에 대는 리본장식 등은 이미 구석기시대 여인들이 식물을 이용하여 직물을 짰으며 옷이라 할 수 있는 것도 디자인하였다는 것이다. 이렇듯 조각에는 지나칠 수 없는 당시의 생활상과 그들의 사상―진실이 담겨 있다.

이렇게 보면 조각가는 후대에 자신이 살았던 시대를 말해 주는 전언자傳言者이다.표면적인 현상만이 아닌, 하나의 물체에 생명을 넣어 그 시대의 타임캡슐을 만드는이라고 할 수 있다. 인류 문명의 초창기 시대의 조각가들이 수행했던 역할은 고대신들의 세계에 대한 기록이었다. 이들의 이름은 서양의 경우 피디아스Phidias, 기원전480~430에서 시작하여 프락시텔레스Praxiteles, 기원전 4세기경, 뮈론Myron, 기원전 500~430 추정, 폴리클레이토스Polycleitos, 생몰년 미상, 리시푸스Lysippos, 생몰년 미상 등으로 이어지고 있는 것을 볼 수 있다.

이른바 엘긴 마블라는 이름에 의해 지금은 대영박물관의 주요 전시물이 되어 버린 그리스 파르테논 신전의 여러 조각은―제국주의가 판을 치던 19세기 중반에 한영국인이 자신의 아내에게 선물한다는 명목으로 건물에서 잘라내 영국으로 실어온많은 프리즈와 조각들―페리클레스의 후원을 받은 전설적인 조각가 피디아스에 의

자연연구 루이즈 부르주아, 1984~1994년. 덴마크 칼스버그 그립토텍 소장. 루이즈 부르주아의 자연 연구 시리즈는 트라우마 드러내기와 여성주의적인 시각 이외에 고대 여신상의 전통을 응용하였다는 점도 특징 중 하나이다.

해 만들어졌다고 알려져 왔다. 이 건물의 박공을 장식한 〈세 여신〉과 〈디오니소스
〉 등과 여러 신이 참석한 가운데 아테나 여신을 찬양하는 행렬을 나타낸 160미터에
달하는 하나의 띠라고 할 수 있는 프리즈 조각은 고대조각의 찬란함을 유감없이 발
휘하는 작품이다. 하지만 피디아스 양식이라 일컬어지는 역동적으로 물결치는 옷
주름과 생생함으로 빛나는 풍부한 모델링이 돋보이는 조각은 피디아스의 그것과는
멀리 있음 또한 시사되어 왔다.

고대 문서는 피디아스가 파르테논 신상 안치실에 놓인 금과 상아로 만든 거대한
아테나 여신상, 올림피아에 있는 제우스 신전의 거대한 제우스상, 아크로폴리스에

파르테논 인물상 대리석, 120cm. 기원전 447~433년. 영국 대영박물관 소장(엘긴마블스).
(출처 : Wikide-pia)

서 프로필라이아와 마주보고 서 있던 거대한 아테나 여신의 청동상으로 유명했다고 전한다.[41] 기록은 이들 상의 크기가 오늘날의 거대한 빌딩과 같았고 사용된 재료도 보석류 등이었다고 전하지만, 파르테논 신전 외부에 장식된 아테나 여신이 제우스의 머리에서 탄생되는 것을 지켜보는 〈세 여신〉이 지닌 부드럽고 풍만함이나 이 신전 서쪽 박공의 〈말 탄 사람〉에서 보이는 극적 긴장감과는 사뭇 다른 것이었으리라고 생각하게 하는 여러 정황도 함께 전한다.

그리하여 이전의 시대와 결별한 파르테논 신전 이후에 나타난 몇몇 아테네의 묘비와 신전에 조각된 작품을 통해 이 우아하고 정적인 조각이 아테네 조각가들의 양식이었음을 본다. 결국 피디아스라는 존재는 천재적인 조각가였을지라도, 고대 역사 전언傳言에서 애용된 방식에 의해 솜씨 좋은 장인의 대명사, 공사의 감독관 또는 조정관이었을지도 모른다. 조각가의 신분에 대한 이러한 모호함은 고대 세계의 공통적인 속성이다. 조각의 종교적 숭고성을 강조하기 위한 방식이기도 하며 권력의 상징으로서 모든 이가 숭배하는 조각이 갖는 의미 확대의 결과이기 때문이기도 하다.

장인匠人 과 조각가

16세기 중엽에 바사리Giorgio Vasari, 1511~1574가 쓴 『미술가열전』은 서양 최초로 미술가를 집대성한 자료로 원제는 『가장 뛰어난 화가, 조각가, 건축가 전기』이다. 하지만 바사리는 이 책에서 오늘날처럼 화가나 조각가 또는 건축가를 분야별로 구분한 것은 아니었다. 그는 이들을 '데생의 기예' 즉 '데생을 기초로 한 기예에 종사하는 사람' 이라는 의미로 사용했다.[42] 이는 달리 생각하면 화가나 조각가, 건축가를 다른 직인들과는 달리 데생이라는 공통적인 기량을 지닌 부류로 인식한 동시에 그들을 다른 직인들보다 더 높은 차원의 직무를 수행하는 부류로 이해하고 있음을 의미한다. 즉 석공조합에 속한 조각가와 그림 그리는 안료를 약방에서 판매한다는

네덜란드 가톨릭 루뱅대학교 고고학 센터 그리스도교가 확산되자 고대 로마의 신상과 황제 조각들은 자리에서 옮겨졌다가 파괴되어 버려졌다.

이유로 약상조합에 속해 있던 화가를 데생이라는 공통점을 바탕으로 분류에서 재편한 것은 이들이 단순히 직인에 불과한 존재가 아님을 드러내는 것이다.

단지 특정 직업에 종사하는 직인이라는 용어와 달리 장인匠人은 그러한 직업에 보다 숙달된 인력을 의미한다. 기능을 바탕으로 인간의 작업을 의미하는 장인이라는 용어는 서양과 우리나라의 상황이 좀 다르게 사용되는 역사를 갖는다. 물론 동서양 공히 농사에 따른 정착생활이 이루어진 신석기시대 이후 청동기시대에 이르러 장인이라는 계급이 등장했다. 누구나 다룰 수 있는 석기와 달리 금속을 제련하고 여러 가지 기물을 만드는 것은 특별한 기술을 요구하는 일이었기에 이러한 업무에 숙련된 인력이 발생한 것이었다. 그러한 업무는 혼자 해낼 수 있는 것도 아니었다. 그런데 청동기시대 들어 농사를 바탕으로 한 부족국가 형태가 발원하고 권력자가 생겨나자 그들의 권력에 봉사하는 계층 또한 등장하였다. 그들은 청동기를 만들고 권력자의 장신구를 만들고 또 그들의 사후를 위해 거대한 무덤을 만들었다. 이들은 바로 사용되는 물건을 만드는 수공예적인 장인인 동시에 새로운 것을 만들어내는 예술가들이었다.

그리스·로마 신화에 등장하는 대장장이 신 헤파이스토스는 고대사회에서 예술가의 사회적 지위를 보여주는 예이다. 헤파이스토스는 신들의 왕 제우스와 신들의 어머니 헤라 사이에 태어났다. 그는 자신의 어머니를 화나게 만든 탓에 땅에 던져져 한쪽 다리를 절었고 생김새도 다른 신들에 비해 아주 추했다. 하지만 솜씨가 뛰어난 그가 번개를 만들어 아버지 제우스에게 주고, 거울이 달린 아름다운 탁자를 만들어 어머니 헤라에게 주자 부모는 감동하여 신들 중 가장 아름다운 여신인 아프로디테를 그의 부인으로 삼게 하였다.

헤파이스토스는 기능적으로 뛰어나 무엇이든 만들 수 있고, 세상에서 가장 아름다운 여신이 함께하는 인물이지만 신체적으로는 불구에 추한 외모를 지닌 인물이다. 솜씨나 능력과는 다르게 비사회적인 인물일 가능성이 많은 것이다. 따라서 우리는 고대사회에서 예술가 특히 미술가의 기능을 공동의 사냥이나 작업을 수행할 수 없는 신체적 제약이 있는 인물이 수행하였을 가능성을 엿볼 수 있다. 또한 신들

중 가장 아름다운 여신을 반려자로 하였다는 것은 그의 솜씨에 의해 생산된 물건에 미가 함께 한다는 것을 상징적으로 보여준다. 신의 위치에 있으나 외형은 추하였으며, 그럼에도 가장 아름다운 여신을 배필을 맞을 정도로 신들의 아버지도 인정한 솜씨의 주인공이 바로 고대의 미술가였던 것이다. 헤파이스토스가 주로 만든 것은 신들의 생활 기물이었기에 우리는 또한 고대 예술가의 원형을 공예가, 장인에서 찾을 수 있다.

서양에서의 장인이 역사적으로 부각한 것은 동업자조합으로서 길드guild였다. 중세 도시가 발전하는 과정에서 수공업자조합craft guild은 토지를 가지지 않은 수공업 종사자의 증가에 따른 상업과 수공업의 분리 과정에 나타난 것이었다. 하지만 9세기경 처음으로 이탈리아에서 나타난 크라프트 길드는 이른바 마스터master라 불리는 도장인都匠人 아래 한 명 내지 두 명의 도제徒弟를 두어 기술을 이전하고 독립적인 장인만을 조합원으로 받아들여 결국 마스터의 양산을 제한함으로써 기술력 저하와 자유로운 생산의 장애에 이르게 되었다.

우리나라의 경우 직인이라 할 수 있는 사람들의 신분은 천민 또는 노비 계급에 속하였다. 곧 장인들의 기량 자체를 천시하였다기보다는 그들의 낮은 신분에 따라 수공업이나 기예에 종사하는 이들을 천시하는 경향이 생겼다고 할 수 있다. 이들 중 오늘날 조각가라고 할 수 있는 '각수刻手'는 건축공사에 동원된 돌을 다루는 장인에서 찾아볼 수 있다.

『조선왕조실록』이나 각종 의궤儀軌: 나라의 큰 행사나 공사 등이 있을 때 후세에 참고로 하기 위하여 그 전말과 경비, 경과 등을 기록한 책에 등장하는 조선시대 장인 가운데는 조각장彫刻匠에 대한 기록이 있다. 현재 우리가 생각하는 용어대로라면 그는 조상彫像 행위를 하는 예술가이겠지만, 각종 공사에서 그가 맡았던 임무는 기둥 위의 포包나 건축 장식을 깎거나 새기는 일이었다. 석공石工은 물론 돌을 다듬는 역할을 하였는데 주춧돌이나 기단, 지대석, 축대 등 돌과 관계된 모든 일을 하는 인물이었다.

조선시대 말기 가장 대규모 공사였던 경복궁 중건을 통해 한 조각가는 그 이름을 전하고 있다. 조각가에 대한 연구가 척박한 우리에게 한 가닥 단서를 제공하는 이

세욱李世旭은 광화문 앞 해태상을 만든 것으로 알려져 있다. 구전되는 당대 최고의 조각가, 또 『경성기략京城紀略』을 통해 확연히 그 이름을 전하는 이 조각가는 장인의 계보 내지는 조각가에 대한 연구가 진행될 수 없을 정도로 기록이 전무한 이 시대 작가에 대한 소중한 자원이 아닐 수 없다. 하지만 1881년에 국어학자 이중화가 저술한 『경성기략』은 아직 그 소재를 찾지 못한 탓에 『경성부사京城府史』에서 『경성기략』의 내용이라며 인용한 것을 그대로 인정할 수밖에 없다. 그리하여 해태상이 당시 조각가 이세욱의 작이라 칭해지며 조선시대 말기 일대 예술품이라 적고 있는 위 기록이 시간이 지남에 따라 인용에 인용을 더하여 아무런 의구심 없이 당대 최고의 석조각가 이세욱을 꼽게 되었다.

이세욱은 어떤 사람이었기에 조각가로서 이름을 남기고 있을까? 그가 그토록 이름난 조각가이고 또 광화문 앞에 버티고 서서 그 영역 안에는 임금 이외에는 모두 말에서 내리거나 가마에서 내려야 한다는 궁중의 최고의 위용을 자랑하는 해태상을 만든 이라면 경복궁 중건에 참여한 장인 가운데 중요한 인물로 취급되었을 것이다. 아니면 최소한 석재를 다루는 장인 가운데 이름을 적어둘 필요는 있다고 평가되었을 것이다. 하지만 경복궁 중건 공사에 참여한 장인의 명단에서 선뜻 이세욱의 이름은 찾아지지 않는다. 단지 아주 흡사한 '이세옥李世玉'이라는 이름이 보인다.[43] 경복궁 광화문 상량문(1865)의 광화문 영건 시 감동監董 명단에 "패장훈련도감기패관숭정牌將訓練都監旗牌官崇政 이세옥"이라는 기록이 그것이다. 훈련도감은 본래 임무인 군사훈련 이외에 수도방위와 국왕호위의 중요한 임무를 맡아 궁성과 도성의 파수 및 순라 등의 임무를 수행하고 있었다. 조직은 초기에는 대장과 중군, 천총의 지휘부에서 사司, 초哨, 기旗, 대隊, 오伍로 연결되어 파총이 사, 초관이 초, 기총이 기, 대장이 대를 지휘하도록 짜여져 있었다. 이세옥은 훈련도감의 기패관이라는 무장직에 있었는데, 1869년 동대문 상량문에도 "훈련도감별무사숭정訓練都監別武士崇政 이세옥"으로 기록되어 있다. 이 두 상량문의 앞부분에는 관직이 있는 이들이 먼저 거론되고 뒷부분에 목수, 석수 등 장인의 이름이 거론되고 있는 것으로 보아 이세옥이란 사람이 과연 기능을 가지고 공사에 참여하였던 인물일까에 먼저 상당한

조선말기 해태상이 있는 경복궁 광화문 앞 전경

의구심을 가지고 접근하지 않을 수 없다.

결국 '전설의 조각가 이세욱'을 찾는 과정에서 몇 가지 의문점을 갖게 된다. 첫째, 구전으로 말미암아 그의 이름이 이세옥의 오전일 가능성, 둘째, 만일 그렇다면 그는 무관으로서 공사 감독자였거나, 셋째, 장인에게 아무런 권한은 없으나 공이 많아 직책을 주어 공사에 참여하였던 것이거나, 마지막으로 존재를 확인할 수 없는 전설적 인물이었다는 몇 개의 가설 속에 전통사회에서 조각가라는 직업의 인물이 처한 상황을 이해하게 한다. 대규모 공사에서 조각가로서 이름이 명확히 기재되지 않았다는 점과 만일 이세옥이라는 인물이 이세욱이라면 공사의 감독관이 조각가로서 이름이 남겨진 예라는 점이다. 결국 피디아스 양식이란 피디아스가 감독 내지 고안한 조각 양식이라는 말이 성립될 수 있는 것처럼 광화문 앞 해태상은 이세욱(혹은 이세옥)이 감독하거나 아이디어를 낸 것이라는 말과 같은 의미로 볼 수 있다.

비록 역사의 문서에 기록되어 있지 않은 조각가들도 조각에 투영된 시대의 모습으로 자신을 투영하고 있기에 실명失名이라 하기에는 어울리지 않는 창조적인 존재들이다. 고대 예술가는 대개가 이름 없이 자신의 장인 기능을 바탕으로 생활했다. 이집트와 메소포타미아, 그리고 그리스나 로마에서도 그러했다. 하지만 그들은 자신들이 구현한 미적 활동의 결과물로서 작품을 통해, 또는 그들의 업적을 치하한 군주가 베푼 은혜의 결과로 이름이나 묘비를 남기는 경우가 있다.

'장인의 우두머리이자 화가이며 조각가'인 한 이집트 예술가의 비문碑文을 통해 시대가 추구했던 미의 개념과 조각가가 수행한 기능적 역할을 확인할 수 있다.

> "나는 진흙을 고르고 이기는 법, 그리고 규칙에 따라 (진흙의) 비율을 맞추는 법, 또한 (진흙에) 형상을 부여하는 법과 그 각 부분이 (알맞은) 자리에 붙도록 진흙을 붙이든가 떼내든가 하며 모양을 이루는 사실을 잘 알고 있다. … 나는 어느 인물의 동작, 어느 여인의 몸맵시, 순간적인 몸짓, 격리된 포로가 공포에 떨고 있는 모습(을 표현하는 법) 혹은 한쪽 눈으로 다른 사물을 바라보는 법을 알고 있다."[44]

　　고대 이집트의 조각가는 진흙에 형상을 부여하는 사람이었으며 그가 구현한 것
은 바로 실생활에서 파악된 인간의 모습이었다. 게다가 "규칙에 따라" 맞춘 비율은
스승(아마도 자신의 아버지였을)으로부터 전수 받은 노하우였을 것이며 이집트 미
술에서 발견되는 좌우대칭의 균형미도 이러한 사고에서 유발되었을 것임을 알 수
있다. 자신들의 사상을 구체적으로 형상화한 조각을 통해 추상적 이념을 실체로서
인식하게 되고 강화의 과정을 거쳐 전통으로 확립되는 과정을 보게 되는 것이다.

　　인류 역사 속에서 조각가의 역할, 조각의 역사를 단순화시켜 보기는 어렵다. 수

**라호텝과 그의 비 노
프레** 석회암에 채색,
높이 120cm. 기원전
2550년경. 이집트 카
이로 이집트미술관
소장.

많은 조각가 가운데 우리가 기억하는 이름은 손가락으로 꼽을 수 있을 정도이다. 따라서 인명으로 조각의 세계를 들여다볼 수 있는 것은 근대 이후의 조각에 한정하며, 대다수의 조각가가 이름을 남기지 않은 고대조각의 세계는 조각가라는 개인을 통해 볼 수 없다. 하지만 조각가는 분명 문명의 재단사로서 시대의 이념을 자신의 손과 아이디어를 통해 구현하는 존재이다. 우리는 이런 독창적 행위를 일러 예술적 창조라 하지만 과학적 발명처럼 완전히 이 세상에 없는 것을 만들어 내는 창조와는 확연히 다르다.

"창조한다는 것은 아마도 춤에 있어서 스텝을 그릇 밟는 것이다. 그것은 엉뚱하게 돌에

스위스 팅겔리미술관에 있는 니키 드 생팔 작품. 니키 드 생팔의 작품은 구상에 기초한 추상의 전개를 보인다.

다 가위질을 하는 격이다. … 그 작품들은 몸짓을 제대로 성공시킨 사람에게서와 마찬가지로 그들의 몸짓이 서투른 사람에게서 태어난다. 왜냐하면 인간을 나눌 수 없으니까. 그래서 만일 네가 위대한 조각가만을 구원한다면 네게는 위대한 조각가는 없게 되리라. 살아가는 데 있어서 그처럼 기회를 주지 않는 직업을 택할 정도로 미친 사람이 누가 있겠는가? 위대한 조각가는 형편없는 조각가들의 부식토에서 태어난다. 그들은 그에게 올라가는 계단 역할을 해주며 그를 키워 준다. 그리고 아름다운 춤은 춤을 추는 열정에서 태어난다.…"[45]

문학가 생텍쥐페리의 말에 굳이 따르지 않더라도 많은 이름 없는 조각가와 그들이 이룩한 작품을 바탕으로 새로운 기념비를 창조해 낸 조각가들로 우리 역사 속에서 미술사가 이루어져 있음을 안다. 거장이든 무명작가이든 이들 모두를 지탱시켜 준 것은 창조에 대한 열정이라는 것도 알고 있다. 특히 현대의 조각가는 그가 구현하는 작품이 구상이든 추상이든 관계없이 '추상'이 등장한 이후 성립된 '독창성'에서 결코 자유롭지 못하다. 기능과 개념에서 모두 완전함을 요구받는 현대작가를 조각가로서 존재하게 하는 것은 오로지 조각이라는 대상에 대한 열정이다. 고대부터 현대에 이르는 모든 예술가의 공통점인 창조적 열정은 이제 여타 장르의 미술에 의해 입지를 굳건히 하기 어려운 현대 조각가들에게 유일한 무기로 보이는 것이다.

한국 근현대사의 정치와 조각

　한국 조각사에서 근대는 장인의 시대에서 예술가 시대로의 진입을 의미한다. 물론 석수 또는 각수, 불교상을 만드는 경우는 불모라 지칭되던 전통 조각가들이 예술가의 반열에 든 것은 아니다. 1920년대 한국 화단에 일본에서 유학한 서양화가들이 대거 등장하는 것과 맥을 같이 해 근대의 서구식 교육을 받은 조각가들이 등장하여 조각계를 형성하였다는 의미이다.

　동경미술학교 출신의 김복진1901~1940년은 최초의 근대 조소예술가이다. 김복진은 조각 이외에 문예, 언론, 비평과 공산주의 운동 등에서 활발한 활동을 하여 한국 근대조각의 발전에 많은 영향을 미쳤다. 김복진이 작품을 제작한 시기는 생애 10여 년 정도였기에 작가적 양식을 이룩하였다고 볼 수는 없다. 동경미술학교 학생의 습작기 이후 국내에서 활동하다가 5년여를 감옥에 갇혀 있었다. 이후 출옥하여 정말 불꽃처럼 작품 활동을 하던중 나이 40에 유명을 달리했기 때문이다. 그는 근대조각가로서 〈금산사 미륵불상〉, 〈법주사 미륵불상〉 등 불교조각을 만들었고, 당시 유명인사들의 초상조각과 동상조각에도 참여하였다.

　현재 그의 작품으로 남아 있는 예가 〈소림원불상〉과 〈금산사 미륵불상〉 정도의 불교조각이어서 일반조각에서 어떤 양식을 구현했는지 확인하기 어렵다. 하지만 조선미술전람회 도록의 사진과 여러 자료를 통해 확인할 수 있는, 고려시대 의기義妓를 주인공으로 한 연극의 주연배우 한은진을 모델로 하여 만든 〈백화〉에서는 고전적인 적막한 아름다움을 느낄 수 있다. 또한 〈소년〉의 경우 고전적 인체의 아름다움을 충실히 재현해낸 작품이다. 따라서 김복진은 인체에서 숭고함과 고전적 아

백화(왼쪽) 김복진, 1938년. 17회 조선미술전람회 무감사출품작.
소년(오른쪽) 김복진, 1940년. 19회 조선미술전람회 특선.

름다움을 표현하는 데 충실하였던 것으로 볼 수 있다.

짧은 시간에도 김복진은 많은 후학을 길러내어 한국 근대 조각가 거개가 그의 제자라고 하여도 과언이 아니다. 따라서 이국전, 김경승, 윤승욱 등 동경미술학교 출신 조각가와 동경미술학교 졸업생의 제자들이 한국 근대조각사를 형성하였다고 할 수 있다.

여인입상 문석오, 1930년. 9회 조선미술전람회 입선.

조선미술전람회를 배경으로 한 근대조각계는 동경미술학교가 지향했던 아카데미즘에 경도되었을 가능성이 크다. 하지만 식민 상황에서 광복으로, 그리고 정권이 교차한 뒤에도 아카데미즘의 경향이 고수될 수 있었던 요인은 후배양성의 교육자라는 역할로만 이루어질 수 있는 것은 아니다. 근대미술에서 조소의 시작과 전개 그리고 광복 이후의 화단에서의 재편, 현대조소로의 이행과정을 통해 한국 사회에서 조소예술의 사회적 기능과 정치성에 대해 파악할 수 있다. 즉 정치적인 목적에 동원되거나 자발적으로 참여한 한국 근현대조각의 역사를 확인할 수 있는 것이다.

식민지 전쟁 동원 조각

일제강점기의 조선미전은 식민지 조선의 미술문화를 진작시키는 데 목적이 있다고 하였으나, 일본의 식민지 경영을 보다 공고히 하기 위한 정책 중의 하나임은 주지의 사실이다. 일제강점기에 조선미전에 참여하였다고 해서 모두 친일미술인이라고 할 수는 없다. 하지만 일본이 태평양전쟁을 일으킨 후 일본과 식민지 전체를 전쟁체제로 몰아갈 때 전쟁에 동조하거나 독려하는 작품을 제작한 경우를 볼 수 있다. 윤효중1917~1967과 김경승1915~1992은 광복 직후 작가들에 의해 친일행적이 지적됐을 정도였다.

「매일신보」가 "이번 출품의 것 중에는 별로 戰時色을 띠운 것은 그리 많지 않으나 총후의 건전한 문화예술의 향기를 드러내는 작품이 많은 것과 또는 20주년을 기념하는 의미에서 大作이라고 할 만한 것은 주목된다고 한다"라고 시작된 20회 조선미전(1941년)의 특선작 중에는 김경승의 〈어떤 감정〉이 있다. 이 작품은 최고상이랄 수 있는 창덕궁상을 수상하였는데 「매일신보」에서 김경승은 귀엽고 고운 소년의 순진한 어느 감정의 한 부분을 표현하고자 힘써본 것이라고 작품의 내용을 밝히고 있다.[46] 나체의 소년이 버들피리를 불고 있는 모습인 이 작품은 인간이 회귀하고 싶어 하는 동심의 세계와 시골이나 목가적인 풍경을 형상화한 것으로 볼 수 있다. 이 작품에 대해 김경승은 후에 '일제의 가혹한 탄압에 대한 애수를 나타낸 것'이라고 말하였다.[47]

'대동아전쟁 아래 맞이한 21회'[48] 조선미전(1942년)에서 입상자 발표가 있은 다음에 추가로 무감사특선한 김경승의 〈여명〉은 다시 총독상을 수상하였다. 수상소감은 "…조각은 근래에 와서 중요한 자료를 손에 넣을 수가 없어서 앞으로는 곤란한 점도 많을 것이지만 이보다 더 중대한 문제는 재래 구라파의 작품의 영향과 감상의 각도를 버리고 일본인의 의기와 진념을 표현하는 데 새생명을 개척하는 대동아전쟁 하에 조각계의 새길을 개척하는 것일 것입니다. 나는 이같이 중대한 사명을 위하여 미력이나마 다하여 보겠습니다."[49]였다. 하지만 그는 생전에 인터뷰를 통하

여 자신의 작품에 대해 이렇게 설명하였다.

"〈목동〉은 남자를 모델로 한 사실적인 작품으로 고의적삼에 낫을 들게 한 포우즈를 취하고 있다. 누구가 보아도 한국인의 냄새와 민족적인 독립정신이 풍김을 짐작하기에 어렵지 않다. 또 〈여명〉도 역시 남자 모델로 바지저고리에 함마를 든 작품이다. 그것이 또한 민중의 모습이라는 것은 당대의 시대사조로 미루어 능히 단정할 수 있는 것이다."[50]

자신의 작품집에서 "선전 특선작, 1942"[51]라고 밝힌 작품 사진은 젊은 남자 노동자가 망치를 어깨에 매고 노동현장으로 나서는 모습이다. 때로 작가의 언어는 시대를 살아남기 위해 조합된 경우도 있으며, 언론을 통해 왜곡되어 기록된 경우도 있다. 하지만 〈여명〉은 그 제목부터 범상치 않은 동아시아의 건설주의가 웅변적으로 나타난다. 새벽부터 일하자는 내용, 또는 당시 전쟁에 쓰일 물자를 대기 위하여 일본 내지에서도 광업에 매진하였고 이를 후원이라도 하듯 일본인들은 작품을 통해 광부의 모습을 자주 표현하였다. 김경승의 이 작품은 그러한 계통의 작품과 아주 닮아 있다. 그는 〈여명〉 이외에도 〈대지의 아들〉이라는 제목의 작품을 내고 있어 작품이 담고 있는 이러한 내용에 대한 심증을 강화시킨다.

아직 동경미술학교에 재학중이던 윤효중은 1942년 조선미전에서 〈정류〉로 특선을 하였다. 그는 "지금은 재학 중인 학교의 關野 씨의 지도를 주로 받지만 제가 오늘이 있는 것은 오로지 돌아가신 김복진 스승님 덕택입니다. 이번의 〈정류〉는 목조인데 힘써 조선 여인의 정숙한 맛을 표현하려 한 것입니다. 조선서 목조는 제가 아마 처음일 것입니다"라고 수상소감을 말하였다. 지도받고 있다고 말한 동경미술학교의 關野聖雲 교수는 20회 조선미전 조각부의 심사위원이었다. 조선미술전람회는 1941년의 20회전부터 물자의 부족 등으로 도록이 발간되지 않아 확언할 수는 없지만 신문에서 화보로 다루고 있는 윤효중의 〈정류〉는 1940년(昭和15)에 일본에서 있었던 「기원2600년 봉축전」에서 입선한 윤효중의 〈정류〉와 같아 주목된다. 만일 동일한 작품을 출품하였다면, 일본에서의 전람회에서는 입선을, 조선미전에서는

역사力士 김만술, 청동,
275×160×170cm.
1950~60년. 개인 소장.

특선을 받은 셈이다. 물론 유사한 작품을 만들었을 가능성도 배제할 수는 없다.

조선미전 마지막회인 1944년 23회 조소분야에서는 〈현명〉(창덕궁상)의 윤효중이, 〈부인입상〉(조선총독상)을 출품한 조규봉이 장식했다. 김경승은 〈제4반〉을 출품하였다. 윤효중의 작품에 대한 심사위원의 평에서 '낙랑과 경주에 선조들이 남겨놓은 그 마음과 기술을 현대에 나타낸 반도가 아니면 볼 수 없는 신흥조소의 발

홍이야말로 국가에 대한 최고의 봉공이다'[52]라고 강조한 것을 보면 한복을 입은 여자가 활시위를 당기는 모습이 수상함은 당연하다. 활시위를 당기는 모습이야말로 전쟁에서의 결전의지를 다진다는 상징성이 투사된 그들의 언어 가운데 하나로 보이기 때문이다.

조각가 윤효중은 伊東孝重으로 창씨개명한 이후였는데, 그는 "시일이 없어서 변변치 못한 작품이 특선되어 부끄럽습니다. 시국의 진전에 따라 조선의 여성들이 각 방면에서 발랄한 활동을 하고 있으므로 그 자태를 그리고 아울러 조선 의복의 미를 표현하려고 힘써 보았"다고 수상소감을 말하였다.[53] 그는 조각에서 '시국'을 표현하려 하였다. 윤효중의 시국 표현 작품 중에는 한복을 입은 여인이 서서 바느질을 하는 〈천인침〉도 있다. 천 사람의 바늘땀이 놓인 천을 지니고 전쟁터에 나가면 결코 죽지 않는다는 일본의 전설을 구현하는 작품이다. 바느질하는 여인상은 대개 다소곳한 모습으로 앉아 있어야 하는 것이지만 천인침의 경우, 여러 명이 함께 하는 공동작업으로 한 땀을 떼고 천을 돌려야 하므로 서서 작업을 해야만 한다. 따라서 서서 바느질하는 여인상인 〈천인침〉은 이른바 총후에서 전쟁에 참여하는 여성들을 독려하는 '시국'을 반영한 작품인 것이다. 그는 또한 가미가제[神風]가 된 조선 총독의 아들 초상을 만들어 총독부관저에 바치는 충성심을 보였다.[54]

김경승이 출품했다는 〈제4반〉은 어떤 작품인지 확인할 수 없으나 제목으로 보아 노동을 위해 편성된 인물의 모습을 표현한 것이 아닐까 생각된다. 그의 작품집에 흑백사진으로 실린 '1944년'의 제작년이 표시된 작품이 바로 그것이라면 노동현장에 나서는 여인의 모습임이 분명하다. 다만 여기서 그는 '반도적인 경향이 아닌 서구 미술'의 외형을 모방하고 있다. 손에는 긴 낫과 같은 도구를 들고 있어서 '4반'의 의미는 작업조에 편성된 인물임을 말하는 것으로 이해할 수 있다. 따라서 여성의 노동력을 총동원하는 동원 미술로 볼 수 있다. 그런데 이 여인은 상체는 벗어서 누드의 아름다움을 그대로 드러내고 하체도 마치 신상조각처럼 주름이 강조되어 아름다운 여인상을 조각한 것으로 보인다. 이는 전쟁중 노동인력으로 동원된 여성이 가장 두려워하는 아름다움의 문제를 다룬 것으로 거친 일을 해도 결코 여성스러

혁명은 단호한 것이다 구본주.

움을 잃지 않는다는 메시지를 담은 것이기도 하다. 또한 나아가 국가적인 봉사의 성스러운 아름다움을 담은 것으로 이해할 수 있다.

광복이 되자 미술인들 사이에도 적극적 친일 작가가 분류되었다. 김은호, 이상범, 김기창, 심형구, 김인승, 김경승, 윤효중, 배운성, 윤희순 등이 그들이었다. 스즈가와(鈴川旭)라고 창씨개명까지 하고 열심히 조선미전에 참여하였던 윤승욱은 광복 후 재건을 위한 위원에 들어 있다. 그럼에도 창씨개명을 하지 않았던 김경승은 친일분자로 지목된 것을 보면 창씨개명은 광복 후 친일 자각 선별의 기준에는 작용하지 않았던 것 같다. 하지만 윤승욱이 1943년에 조선미전에 출품한 〈정공征工〉이

라는 작품의 내용에 대해서는 좀더 논의가 필요한 것 같다. 이 작품은 비행사를 다루고 있는데, 전쟁기에 비행기 헌납운동이 일었고 일본인 작가들도 같은 제목으로 비행사를 다룬 작품들이 많았던 것을 보면 시국미술에서 자유로울 수 없을 것 같다. 또한 '장래를 두 어깨에 짊어진 건전한 소국민'이라고 자신의 〈소년〉상에 대해 설명한 이국전도[55] 광복 후 미전에서 활동하는 것을 보면 일제강점기 당시의 발언도 문제시되지 않았던 것 같다.

광복 초에는 친일행적 때문에 미전에서 제외당했던 이들도 순수미술의 이름으로 하는 활동에는 지장을 받지 않았다. 광복을 기뻐하는 해방기념미술축전에 작가들 스스로 일제강점기에 제작된 작품을 그대로 내놓았던 것을 생각하면, 당시 조각가들에게는 광복의 기쁨을 형상화한다는 일이 시급하지 않았는지도 모른다. 경주에서 활동하던 조각가 김만술은 〈해방〉이란 작품을 남겼는데, 상체는 벗은 채 포승을 푸는 듯한 결연한 표정의 남자상이다. 이 시기의 역사적인 상황을 전하는 조각이 거의 없는 현재, 그의 조각은 매우 중요한 자료임에 틀림없다. 하지만 한국전쟁의 발발로 리얼리즘 계열의 조각은 점차 활동공간을 잃었는데, 리얼리즘이 사회주의적인 표현방식이었기 때문이다. 이러한 유형의 조각은 이후 민중미술에서 전형성을 획득하게 되었다.

식민지로부터 광복된 이후 대개는 과거 청산, 부역자에 대한 응징한 보복, 반민족적 행위에 대한 규탄이 앞선다. 하지만 한국 미술계는 일재 잔재 청산의 기운으로 시작된 광복 후의 개편이 아닌, 미군정 아래서의 새로운 조직에의 욕구로서 편성되었다. 실지로 일제 잔재라 할 수 있는 대화숙을 1945년 10월 13일에 미군정이 폐쇄한 일[56] 말고는 일제 잔재 청산에 대한 물리적인 제재는 없었다.

장군 동상

정부가 수립되자 사회 전반이 새로운 체재로 개편되기에 이르렀고, 미술계도 미

술인들의 등용문인 대한민국미술전람회가 시작되었다. 하지만 시상제도나 시행방식 등 거의 모든 부문에서 일제강점기의 조선미전을 그대로 따르는 한계를 지니고 있었다. 조선미전을 바탕으로 화단에서 성장한 김경승, 윤승욱, 이국전이 심사위원으로, 김종영, 윤효중이 추천대우를 받으며 국전에 참여했다. 하지만 한국전쟁 때 이국전은 월북하였고 윤승욱은 납북되던 중 행방불명되었다. 그리하여 김경승, 윤효중, 김종영이 한국의 조소예술계를 이끌게 되었다.

윤효중이나 김경승이 친일문제로부터 자유로워진 경위는 미군정과 한국전쟁기 반공에 앞장선 때문인 듯하다. 풍문여고 교장이었던 김경승은 한국전쟁 때 빨치산 토벌작전의 상황실장을 맡았다. 윤효중은 고희동의 측근으로서 이른바 인민해방공간에서 부역을 한 미술가들을 심판하는 데 앞장섰다. 친일인사의 낙인을 반공인사로서 바꾸어 미술계 권력의 중심에 서게 된 것이다.

김경승과 윤효중은 한국전쟁이 발발된 1950년도부터 서로 경쟁적인 위치에서 국가적이거나 공공적인 성격의 조형물을 만들어간 것 같다. 전쟁은 국난을 극복하기 위하여 민족을 결집시킬 정신적인 조형물이 필요한 시기이기도 했다. 이때 조성된 것이 이순신 장군 동상이다. 1952년 4월 13일 제막한 진해의 이순신 장군 동상은 작은 규모의 모본이 아닌 공공의 장소에 조성된 최초의 충무공 동상으로 윤효중이 제작하였다. 한국전쟁이 끝난 후에는 또한 한국을 도와준 밴플리트 장군이나 콜터 장군 그리고 맥아더 장군 동상도 조성하였다.

이순신 장군 동상

1948년 12월, 충무공기념사업회는 동상을 만들고 기념관을 건립할 계획을 발표하였다. 그리고 동상은 한국전쟁 때 건립될 수 있었다. 전쟁을 앞뒤로 한 때에 김경승과 윤효중은 이순신 장군 동상 건립을 도맡았다. 김경승은 충무시 남망산공원, 부산시 용두산 공원, 이충무공건승기념탑 등을 만들었다. 윤효중도 1951년에 진해에 세워진 이순신 장군 동상의 모본을 만든 것에서 시작하여 많은 동상을 제작하였다.[57]

윤효중이 진해에 세운 이순신 동상은 큰 칼을 앞에 모두어 잡고 머리에는 복발형 투구를 쓰고 갑옷을 입은 모습이다. 윤효중은 진해 충무공 동상의 갑옷은 자신이 '고안한 우리나라 것'이라고 하였다. 또 전국민의 머리 속에 이미지로 존재하는 충무공의 모습을 어느 하나로 결정하기 어려워 '한산도 수루 위 높은 곳에 서서 먼 바다를 보고 진두지휘하기 직전에 생각에 잠긴 모습'이었다고 기록하였다. 전쟁에 나서서 싸우는 동적인 모습이 아니라 전체적으로 일직선에 가까우므로 이 동상에서 강조하고 있는 것은 싸움에서의 혁혁한 공로가 아닌 기념성인 것이다. 즉 윤효중이 충무공 동상에서 이루고자 했던 것은 조각가가 생각한 동상에서의 영구성과 충무공이라는 인물의 기념적 성격이었다.

동상을 세운 대석에는 4285년(서기 1952) 4월 2일에 진해 군항 내 여러 고을의 유지와 해군장병의 성금으로 건립한다는 글을 새겨놓았다. 동상 제막식에는 이승만 대통령이 참석하였으며 제막식 뒤에 대한체육회 주관으로 진해운동장에서 축구, 정구, 배구, 농구 등 구기종목을 비롯한 체육제전을 가졌다. 동상제막 1주년에는 체육제전과 사진전시, 군항관람 등 축하행사를 하였다. 이때 벚꽃이 만발한 진해군항을 일반인에게 개방하였는데 이 행사가 발전하여 오늘날의 진해군항제가 되었다. 해마다 행사가 지속됨으로써 남성적인 무예를 숭상하는 체육대회 등과 함께 새로운 전통이 창출된 것이었다. 또한 행사가 이순신 장군 탄신일에 맞추다보니 공교롭게도 벚꽃이 만발한 때여서 일제강점기에 즐기던 벚꽃축제와 연속성을 갖게 되어 해군만이 아닌 대중의 것이 되었다. 일반인은 접근이 허용되지 않던 군항을 개방하고 스포츠와 문화행사를 함으로써 축제가 벌어진 것은 바로 이순신 장군 동상 제막 덕이었다.[58]

김경승은 통영과 부산의 이순신 장군 동상을 조성하였다. 전쟁 중에는 모든 물자가 귀하였으니 동상을 만들 재료 수급도 여의치 않았다. 그는 인천에 석고를 구하러 갔는데 이 석고는 염전 흙속에 섞여 있는 조개껍질을 부수어 구운 이른바 염전 석고였다고 기록하였다. 따라서 모든 것이 원활하지 않은 상황에서도 동상을 만들기 위하여 많은 애를 썼던 것을 알 수 있다. 통영의 이순신 장군 동상은 김경승이 제

작하다가 하반신은 만들지 못한 채 놔두었던 것을 이 지역의 조각가들이 완성하여 세웠다.

1955년 12월에 제막한 부산 용두산공원 동상은 경상도에서 기금을 모금하여 김경승이 조성하였는데 모금을 진행하던 중 화폐 개혁이 있어서 어려움을 겪었다. 현금을 집안에 두던 당시 사람들의 생활행태와 달리 모든 자금을 은행에 예치해야 했던 탓에 민간의 자금운용이 어려웠던 것이다. 제1공화국의 1차 화폐개혁은 전쟁으로 인한 인플레를 우려한 미국의 압력에 의해 단행된 조처였으며 결과는 실패였던 경제조처였다. 그리하여 이 동상을 만들기 위하여 다각적으로 자금을 조성하기 위한 방안이 마련되었는데 당시 공적으로 알려진 액수는 시비市費와 도비道費, 충무공 기념사업회의 이순신 장군 초상화 판매대금 1천 2백만 환을 모았다. 즉 배포된 공적 자료로는 지역 유지들이 뜻을 모으거나 군인들의 월급에서 갹출하여 만들었던 예전 예와 달리 이른바 공적 자금으로 조성된 것이다. 하지만 원래 계획이 공적자금으로 만드는 것은 아니었다. 도민 1인 당 1원씩, 중고등·국민학생 학생 당 2원씩 강제로 지출케 하려 하였으나 화폐 개혁과 여러 사정으로 건립이 부진해지자 경상남도와 부산시 등이 자금을 낸 것이었다. 모두가 살기 어렵던 시절, 끼니조차 이어가기 어렵던 서민들에게까지 강제로 징수하여 동상을 만들기로 하였던 것이다. 동상을 만들기로 결정한 것은 자발성의 모습을 띠지만 자금동원 과정을 보면 상부의 지시로 보인다. 즉 계획은 상부에서 마련되고 지원금은 각 지방자치와 개인의 성금으로 이루어졌던 것이다.

광복 후 생성된 제1공화국은 국가주도의 국민국가를 형성하는 것이 급선무였다. 국가는 국민을 부양할 능력은 없었지만 나라에 대한 전통적인 충성심과 반외세에 대항하는 정신을 지니고 있을 뿐더러 훈련이 된 국민이 있었다. 이순신 장군 동상은 그러한 정신의 표상이었던 것이다. 한편 1968년에 서울 세종로에 조성한 이순신 장군 동상은 제3공화국의 박정희 대통령이 기금을 내어 조성한 것이다. 애국선열 기념조상위원회에서 진행한 것으로 박정희 대통령이 자금을 내어 조각가 김세중에게 의뢰하여 조성한 것이다. 이 동상은 대통령 거주지인 청와대에 이르는 길목인

세종로에 위치함으로써 도로에서 이정표 역할을 하는 동시에 국가에 대한 군인의 충성심과 지도자 이미지를 간접으로 투사함으로써 제1공화국에서 이순신 장군 동상을 조성한 이유와는 다른 차원에서 조성한 것임을 알 수 있다.

한국전 참전 외국인 장군 동상

한국전쟁 발발 이듬해인 1951년 논의되기 시작하던 맥아더 장군 동상 건립 계획은 1957년 들어 긴박하게 진행되었다. 77세가 된 그 해에는 퇴임한 맥아더 장군의 미국 대통령 출마설이 나돌던 때였다. 동상 건립은 내무부가 주관되어 건립추진위원회를 구성하여 진행하였다. 한국전쟁의 주요한 전환 사건이었던 인천상륙작전을 기념하기 위하여 9월 28일에 제막식을 갖기로 계획하였다. 계획에 따르면 경비는 3천만 환을 예정으로 자진 찬조를 원칙으로 하였다. 하지만 실상은 4월 3일에 건립 추진 계획이 발표된 이후 정례국무회의에서 국민 전체에게 기금을 거출하는 방법으로 동상을 건립하라는 이승만 대통령의 지시가 전달되었다. 거금 목표는 3천 5백만 환이었고 동상 제막식에 맥아더 장군을 초청하는 환영비로 818만 7천 환을 계상하였다. 하지만 결국 맥아더의 방한이 이루어지지 않았고 제막식은 인천상륙작전이 시작된 9월 15일에 거행하였다.

원래 동상은 상륙작전이 거행된 월미도에 세워질 예정이었다. 그런데 그 장소는 미군의 하사관구락부 자리였다. 처음 계획에는 수락하였지만 1개월이 지나자 미군 측은 다른 내용의 전갈을 보내왔다. 하사관구락부를 다른 곳으로 옮기고 그 자리에 동상을 세우더라도 군사작전지역인지라 사람들이 참배하러 오기 어려우니 다른 장소를 물색하라는 것이었다. 이에 정부는 만국공원에 동상을 세우기로 결정하였는데 그곳에는 이미 개장한 지 얼마 되지 않은 댄스홀이 자리 잡고 있었다. 이에 댄스홀의 이전비와 새로운 장소에 대한 약속을 하고, 육군공병단이 투입되어 광장을 넓혀 동상을 세울 수 있는 부지를 마련하였다. 맥아더 장군상이 세워진 만국공원은 반공, 자유라는 의미가 확대되어 이후 자유공원이란 이름을 갖게 되었다.

맥아더 동상은 공산 침략에 대한 자유의 상징이기에 한국의 통일을 위한 기억의

자료라고 여겨졌다. 한국에서 해방공간에서 친정한 하지 중장은 별반 인기가 없었던 반면 맥아더 장군은 구국의 은인이자 친구로서 인식하였다. 맥아더의 협조로 대한민국 단독정부 수립이 가능했기에 나라를 이승만 정권의 입장에서 동상 건립은 당연한 것이었다. 물론 맥아더 동상은 이승만 정권의 필요에 의해 조성된 것이지만 대중에게는 국토를 지킨 영웅이었으며 한국인 스스로 해결할 수 없는 많은 문제를 해결해낸 인물이었다. 따라서 한국 땅에 맥아더 동상을 건립한 이유는 미국이 한국의 친구라는 사실을 확인하는 동시에 맥아더에 투사된 미국의 이미지를 강화하여 이승만의 미국에 대한 친교력을 확인시키는 데 있었다고 볼 수 있다. 4·19혁명 때 주한 미국대사는 본국에서 '시위대에 의해 맥아더 장군 동상이 파괴되었음이 분명'하다고 말하였지만, 실지로 "공산침략의 격퇴자" 맥아더란 현수막을 건 동상에는 화환이 놓여 있었다. 반공회관은 정권에 유린됨을 알고 있었기에 불태울 수 있었던 국민들은 맥아더 장군 동상에 대해서는 단순히 미국의 모습이나 이승만 정권의 모습 이외에 2차대전의 영웅이자 국가 탄생과 보존에 깊은 관여를 한 맥아더를 투영하고 있었던 것이다.

현재 서울 어린이대공원 후문에 선 콜터 장군 동상은 1959년 10월 16일에 제막되었다.[59] 콜터 장군이 한국전쟁에 참여하였으므로 국토방위와 5년 동안 운크라UNKRA 단장으로 활동하였으므로 한국의 경제재건에 공로를 많이 세웠다는 이유에서였다. 동상 제작은 김경승이 맡았으며 메그튜트 유엔군 총사령관은 동상 건립은 콜터 장군만의 영예가 아니라 유엔군 장병 전체의 영예라고 축사를 하였다. 동상을 건립한 이유는 제막식에 참석한 이승만 대통령의 말에 따르면 '한국의 자유를 굳게 해준 은공에서 동상을 세운 것'이라 하였다.

1960년 3월 31일 역시 김경승이 만든 밴 플리트 장군 동상 제막식이 육군사관학교 도서관 앞에서 거행되었다. 한국전쟁에 참여하였고 육군사관학교를 4년제 학교로 개편할 것을 건의하였으며, 한국전쟁에 공군조종사로 참여한 외아들을 잃은 사람이었다. 그는 한국이 확고한 방공국가라고 찬양하였으며, 이승만 대통령이 충실한 미국의 동반자임을 증언하기도 하였다. 밴 플리트 장군은 1960년 3월 25일에 내

한하여 이승만 대통령의 생일잔치에 참석하였으며 자신의 동상 제막식에도 참여하였다.

이들 동상의 제작은 국무회의 합의 사항으로 건립위원회 회장은 당시 최고 실세였던 이기붕이었고 대법원장, 외무부장관, 상공회의소장 등이 임원이었다. 국가적 차원의 동상 조성사업이었던 것이다. 하지만 정작 동상 제작비는, 밴 플리트 장군 동상은 공무원과 일반 유지가 염출한 1500만 환, 콜터 장군 동상은 공무원 봉급에서 각출한 2천만 환이었다. 원래는 총공사비 4천만 환 가운데 대한상공회의소가 2700만 환을 내고 1300만 환은 공무원과 군인의 봉급에서 염출할 예정이었다. 하지만 경제인의 참여를 이끌어 내지 못한 채 결국 공무원의 봉급을 거출하여 동상을 만들었던 셈이다. 이는 이승만 정권의 경제인 협력에 대한 한계를 드러낸 사건으로 인식할 수 있다. 하지만 동상 제막식을 빌미로 방한한 콜터 장군은 전쟁으로 피폐해진 한국을 다시 살아나도록 이끈 경제적인 조력자였으며 그와 이승만의 돈독한 관계를 확인함으로써 국민들에게 든든한 우방의 모습을 확인시켜 주는 것이었다. 또한 대통령의 생일잔치에까지 참석한 밴 플리트 장군의 존재를 통해 미국이 여전히 지지하는 이승만 대통령, 한국전쟁을 승리로 이끌었으며 국군의 아버지라 불리는 이와의 우정을 과시함으로써 이승만 대통령에 대한 과거의 기억을 재생시켜주었던 것이다.

우리나라에 동상이 서기 시작한 것은 1920년대이다. 이 시기 동상 제작열에 대해 김복진은 "문화사업을 했다 하면 서게 되는" 것으로 보았다.[60] 사회를 위하여 헌신한 이들에 대한 보상이었지만, 학교를 세운다거나 협회를 위해 일하거나 금전적인 조력에도 동상을 조성하여 보답하거나 심지어는 학교를 세우고는 교정에 설립자 동상을 세우는 것이 일반적일 정도였다. 하지만 일제강점기에 설립한 많은 동상들은 태평양전쟁으로 모두 공출되어 현재 확인할 수 있는 동상은 거의 없다.

제1공화국의 자유당은 이승만 개인의 우상화를 통해 정권을 유지하려 하였다. 그리하여 이승만 대통령 관계 기념물을 조성하였으며, 그 중에는 대통령의 동상도

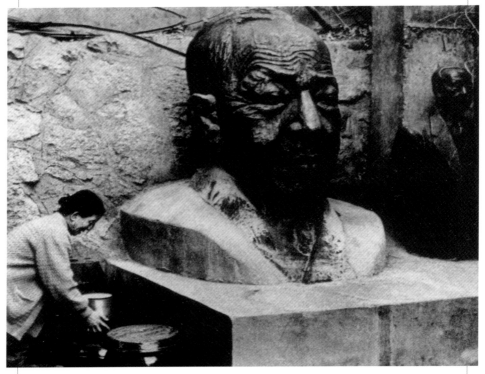

한 개인 주택으로 옮겨진 이승만 대통령의 동상들 왼쪽은 남산에 섰던 동상. 오른쪽은 종로 탑골공원에 세워졌던 동상의 일부.

포함되어 있었다. 탄신 80회를 맞아 세운 남산의 동상은 1955년 10월 3일 오후 2시에 조선신궁이 있던 자리에서 기공식을 가진 뒤 1956년 8월 15일에 제막식을 가졌다. 윤효중이 조성한 한복을 입은 모습의 동상은 80회 탄신 즉 81세가 되는 대통령을 기념하기 위하여 81척 크기로 만들었으며 대석 앞에는 향로도 놓았다. 개천절에 기공식을 가졌고 일제의 치하에서 벗어난 광복절에 동상을 제막함으로써 국가와 함께하는 이승만 대통령의 이미지를 구축하려 하였다. 이승만 대통령이 4·19혁명으로 실각한 뒤 1960년 8월 19일부터 철거되기 시작한 동상은 워낙 규모가 커서 철

제16회 대한민국미술전람회를 마치고 기념촬영을 한 박정희 대통령 부처와 미술계 인사들 1967년.

제 비계를 매고 용접을 잘라내기까지 5일이 걸려 8월 24일부터 분해가 시작되었고 완전 분해되기까지는 그로부터 수일을 더 소요하였다.

　1956년 3월 31일 탑골공원에서 제막식을 가진 이승만 동상은 양복을 입은 모습으로 조각가는 문정화였다. 원래 이 동상의 제막식은 1955년 12월 25일에 있을 예정이었으나 진행이 원활하지 않았던지 80회 탄신일(81세)에 맞추어 제막된 것이었다. 2.5미터 정도의 동상이 탑골공원에 선 이유는 간단하다. 그곳이 민족의 성지였기 때문이다. 탑골공원은 3·1 독립선언서가 선포된 곳이자 원각사지 다층석탑이 존재하는 역사적으로도 유서 깊은 곳이었다. 그곳의 앞문 정면에 선 이승만 대통령

이순신 장군 동상 제막식 설명문 (1968. 4. 27)

이순신 장군 동상, 김세중 제작 (1968. 4. 27)

동상은 '조국 광복을 위하여 해외에서 갖은 풍상을 겪은 모습'이었다.[61] 1960년 4·19혁명 당시 시위대는 탑골공원의 이승만 대통령 동상을 끌어내려 거리를 끌고 다녔다. 독재자에 대한 분노의 표현이었던 것이다.[62]

제3공화국의 박정희 대통령은 개인의 상이나 흉상은 있지만 이승만 대통령의 경우처럼 공공장소에 동상을 세우지 않았다. 하지만 애국선열조상건립위원회가 구성되어 제작한 수많은 동상이 그 시기에 만들어졌으며 특히 서울 세종로의 이순신 장군 동상은 현재까지도 거리의 지표 역할을 하고 있다. 모든 국민이 존경하며 흠모하는 이순신 장군 동상이 철거논란에 휩싸인 이유는 동상이 선 장소의 부적절성도 있다. 하지만 보다 근본적인 이유는 그 동상이 임진왜란을 승리로 이끈 조선의 장수 이순신 장군의 이미지에 한정된 것이 아니라 동상을 조영한 시대 권력자의 정략적인 이미지 투영작업의 부산물이었던 탓에 있음을 알 수 있다.

부록

주

1) 허버트 리드 지음·이희숙 옮김, 『조각이란 무엇인가』, 열화당, 1984, p.51.

2) H. W. 잰슨 저·김윤수 외 옮김, 『미술의 역사』, 삼성출판사, 1978, p.158.

3) 이 부분에 대해서 나는 조각가 심정수 선생께 감사드린다. 단지 조각의 힘을 동상에 한정하여 예시하려던 나의 생각을 선생께서는 동상이 아닌 조각의 힘을 이야기하여야 함을 일깨우셨는데, 그 예가 바로 이순신 장군상이 아니라 4·19혁명 기념상이었더라면 어떠한 결과가 도출되었겠는가 하는 문제였다.

4) 문부성미술전람회와 명치미술 말기의 조소계에 대해서는 『明治彫塑』, pp.58-70. 참조.

5) 北澤憲昭, 「モニュメントの創出-彫刻の近代化と銅像」, 『洋畵と日本畵』, 東京:講談社, 1992, pp.186-192.

6) 中村傳三郎, 『明治の彫塑』, 東京:文彩社, 1991, p.8.

7) 1999년 8월 24일~10월 31일. 국립현대미술관 덕수궁분관 1, 2전시실.

8) 최태만, 『한국 조각의 오늘』, 한국미술연감사, 1995, p.16. 참조.

9) 『삼국유사』 권4, 의해 제5, '良志使錫' 조. 양지와 그의 작품에 대해서는 다음 두 논문을 참조. 문명대, 「양지와 그의 작품론」, 『불교미술』1, 동국대학교 박물관, 1973., 강우방, 「신양지론―

양지의 활동기와 작품세계」, 『미술자료』47, 1991.

10) 뒤샹의 이러한 실험적 조각에 대해서는 모리스 프레쉬레 지음·박숙영 옮김, 『부드러움과 그 형태들』, 예경, 2002. 참조.

11) 허버트 리드 지음·김성회 옮김, 『간추린 서양현대조각의 역사』, 시공사, 1998, p.86.

12) 허버트 리드 지음·김성회 옮김, 앞책, pp.89-90. 재인용.

13) 설치미술에 대해서는 서성록, 『설치미술 감상법』, 대원사, 1995. 참조.

14) 허버트 리드의 『조각이란 무엇인가』는 이 내용을 설명하기 위한 장으로 이루어져 있다.

15) 로잘린드 크라우스 지음·윤난지 옮김, 『현대조각사의 흐름』, 예경, 1997, p.328.

16) 오귀스트 로댕, '뒤자르 보메츠와의 대화' 1913년. 엘렌 피네 지음, 이희재 옮김, 『로댕』, 시공사, 1996, p.126. 재인용.

17) 네이턴 노블러 지음·정점식·최기득 옮김, 『미술의 이해』, 예경, 1993, p.113.

18) 허버트 리드 지음·이희숙 옮김, 『조각이란 무엇인가』, 열화당, 2001, p.225.

19) 허버트 리드 지음·이희숙 옮김, 앞책, p.192.

20) 조은정, 『한국 조각 미의 발견』, 대원사, 1997, p.8

21) Babara Rose, "Blow Up: The Problem of Scale in Sculpture" Art in America 56, 1968, pp.80-91.

22) Veblen, The Theory of Leisure Class, New York:Macmillian, 1899.

23) 중국미술에서 재료의 변화에 대해서는 우홍 지음·김병준 옮김, 『순간과 영원』, 아카넷, 2001. 참조.

24) Herbert Read, Modern Sculpture, London;Thames and Hudson, 1964.

25) 카멜라 밀레 지음 · 이대일 옮김, 『조각』, 예경, 2005, p.125.

26) 김윤경, 「콘스탄틴 브랑쿠지의 티르구 지우의 기념물 : 기념물의 새로운 형식과 의미」, 이화여자대학교 대학원 석사학위논문, 1997 참조.

27) 톰플린 지음 · 김애현 옮김, 『조각에 나타난 몸』, 예경, 2000, p.162.

28) 윌리엄 터커 지음 · 엄태정 옮김, 『조각의 언어』, 서광사, 1982, p.121.

29) 모리스 프레쉬레, 앞책, p.157.

30) 모리스 프레쉬레, 앞책, p.205-220.

31) 용접조각에 대해서는 김이순, 『현대조각의 새로운 지평』, 혜안, 2005. 참조.

32) 이승택의 조각에 대한 이러한 평가는 최태만, 앞책, pp.207-210. 참조.

33) 이 글은 2007년 경기도 미술관 조각 프로젝트 「공간을 치다」의 '한국 현대조각에서의 선조각'을 수정 · 보완한 것이다.

34) 북경 중앙미술학원 미술사계 중국미술사교연실 편저, 박은화 옮김, 『간추린 중국미술의 역사』, 시공사, 1998, p.57.

35) 조은정, 「한국 동상조각의 근대 이미지」, 『한국근대미술사학』 제9집, 한국근대미술사학회, 2001, p.246.

36) Herbert Read, Modern Sculpture, Thames and Hudson, 1964, p.75. "The idea is define space by wire outlines—a 'drawing in space' —which is a complete denial of sculpture' s traditional values of solidity and ponderability."

37) 최태만, 앞책, p.62.

38) 전수천, 『전수천의 움직이는 드로잉』, 시공사, 2006.

39) Henry Moore, "Notes on Sculpture", in Herbert Read, Henry Moore:Sculpture and Drawings, 2nd ed., New York, 1946, p.xl.; 허버트 리드, 앞책, pp.7-8.

40) http://www.nytimes.com/library/national/science/121499sci—archaeology—women.html / 「동아일보」 1999년 12월 17일자 A23면 기사 참조.

41) H.W. 잰슨, 앞책, p.125.

42) 다카시나 슈지 지음·신미원 옮김, 『예술과 패트런』, 눌와, 2003, p.10.

43) 조은정, 「19, 20세기 궁정조각에 대한 소론」, 『한국근대미술사학』제5집, 한국근대미술사학회, 1997, pp.177-237.

44) H.프랑크포르트 외 지음·이성기 옮김, 『고대 인간의 지적 모험』, 대원사, 1996, p.55.

45) 생텍쥐페리 저·서정철 역, 『성채』, 삼성출판사, 1975, p49.

46) 「매일신보」 1941. 5. 30. "무어 떠들 것이 있습니까. 그 작품은 귀엽고 고운 소년의 순진한 어느 감정의 한 부분을 표현하고자 힘써본 것인데 첫째로 지난 4월까지 병상에 누워 있어서 시일이 없었기 때문에 여러가지로 불충분함이 많은 미완성품입니다. 이제는 건강도 회복되었으니까 앞으로는 더욱 정진하여 새로운 경지를 개척해 볼 결심이외다."

47) 박용숙, 「근대조각의 도입과 정착」, 『한국현대미술전집 18』, 한국일보사, 1977, p.93.

48) 「매일신보」 1942. 2. 4.

49) 「매일신보」 1942. 6. 1

50) 박용숙, 앞글, p.94.

51) 김경승, 『瓢泉 金景承 彫刻作品集』, 삼성인쇄공예, 1984.

52) 「매일신보」, 1944. 5. 30.

53) 「매일신보」1944. 6. 1.

54) 「매일신보」1945. 4. 21. 기사 참조.

55) 「매일신보」1943. 5. 27.

56) '보호관찰소 폐쇄코 소장검거', 「자유신문」, 1945. 10. 16. : 재인용, 최열, 「20세기 전반기 근대 조소예술의 전개」, 『근대를 보는 눈―조소』, 국립현대미술관, 1999, p.116.

57) 조은정, 「한국 동상 조각의 근대 이미지」, 『한국근대미술사학』9집, 한국근대미술사학회, 2001, pp.221-267.

58) 조은정, 「대한민국 제1공화국의 권력과 미술의 관계에 대한 연구」, 이화여자대학교대학원 박사학위논문, 2005, p.126.

59) 조은정, 「한국 근현대 아카데미즘 조소예술에 대한 연구-김경승을 중심으로」, 『조형연구』3호, 경원대학교 조형연구소, 2002, p.37.

60) 김복진, '수류일천리', 「조선중앙일보」, 1935. 8.

61) 김태오, '3.1운동과 탑동공원', 「조선일보」, 1958. 3. 1.

62) 조은정, 「이승만 동상 연구」, 『한국근대미술사학』, 2005, pp.75-113.

빛깔있는 책들 401-17

조각 감상법

초판 1쇄 발행 2008년 9월 24일
초판 2쇄 발행 2013년 1월 20일

글 · 사진 | 조은정

발 행 인 김남석
편집이사 김정옥
디자이너 임세희
전 무 정만성
영 업 이현석

발 행 처 ㈜대원사
주 소 135-230 서울시 강남구 일원동 642-11 대도빌딩 302호
전 화 (02) 757-6717~9
팩시밀리 (02) 775-8043
등록번호 제3-191호
홈페이지 http://www.daewonsa.co.kr

값 9,800원

Daewonsa Publishing Co., Ltd.
Printed in Korea 2008

ISBN 978-89-369-0273-5 04620

빛깔있는 책들